blank pages
of an iranian photo album

KEHRER

Newsha Tavakolian

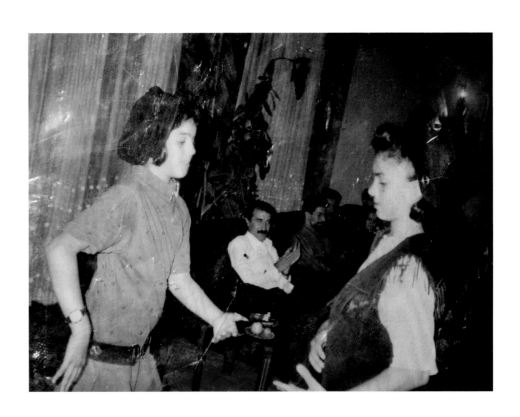

L'un des biens les plus précieux de chaque famille iranienne est l'album de famille : une collection de souvenirs sous forme de tirages photos, protégés par des feuilles de plastique ou de carton, maintenus par une couverture richement illustrée, où l'on peut souvent observer des scènes de montagnes couronnées de neige et de vallées verdoyantes, promesses d'espoir et de prospérité. Dans la plupart des cas, le contenu de ces albums est familier : une série infinie d'instantanés de réunions de famille, de gâteaux d'anniversaire célébrant les nouveaux-nés et les enfants qui grandissent dans la nouvelle République islamique. Les soirées d'été dans des jardins à la végétation luxuriante et les fêtes de familles célébrant Shab-e Yalda, le solstice d'hiver. Les familles varient, mais les salles de séjour se ressemblent, avec leurs tapis posés sur le sol et leur mobilier d'avant la révolution de 1979. Conscients ou non de ce fait, nous étions tous issus de la classe moyenne, nous avions les mêmes valeurs et nous rêvions de progrès et de vies meilleures.

J'adore cette photo de l'album de ma famille. Mon amie Hamila et moi dansons. Je me sens libre, insouciante. Mon père nous avait emmenées, ma mère et moi, en vacances en Allemagne et j'avais pu voir le Mur de Berlin. Comment des gens supportaient-ils de vivre derrière un mur sans pouvoir quitter le pays ? Quand je l'ai raconté à Hamila, elle a dit qu'elle ne pouvait pas imaginer vivre derrière un mur, et nous avons continué à danser.

L'album de famille est la vitrine de ma génération. Les albums jaunis et les instantanés d'enfants souriants dans leurs plus beaux vêtements témoignent de nos espoirs et de nos rêves, mais ils finissent sur des pages blanches lorsque nos parents ont cessé de prendre des photos. Est-ce au moment où l'amertume est apparue ? Ou au moment où ils ont quitté le pays ? La réalité l'a-t-elle emporté sur ces pages-là ? Est-ce ce que l'on appelle une génération sacrifiée ? La réalité s'est imposée en emprisonnant nos ambitions et nos aspirations dans un carcan constitué d'idéologie et de notre propre apathie. Au fur et à mesure que nous ajoutions des images à nos albums, nous devînmes sensibles à la perception des étrangers et de ceux qui ne voient que les excès de notre société, les contestataires furieux ou les mystérieuses formes féminines sous leurs voiles.

Les perceptions de la vie en Iran varient énormément. Il y a tout d'abord la vision des étrangers. Ceux qui n'ont jamais visité la République islamique sont attirés la plupart du temps par les images de femmes en tchadors et de barbus aux poings levés qui manifestent contre les États-Unis. En second lieu, mais pas forcément dans cet ordre ou dans un ordre quelconque, se présente l'image que la télévision nationale iranienne aime diffuser à son peuple et au reste du monde. Ces images représentent l'Iran comme une nation où la religion islamique et le progrès industriel avancent de concert, où les traditions se sont muées en lois et où les leaders ne s'inclinent jamais face aux pressions extérieures. Le journal du soir commence par des extraits de discours, d'ouvriers soudeurs, de moissonneurs traçant des lignes à travers les champs de blé. Le message est clair : en ces temps modernes, nous sommes devenus puissants grâce à la religion et à la tradition. Troisièmement, il y a l'image de ceux qui prétendent avoir découvert le véritable Iran caché derrière le voile, comme ils aiment à le dire.

En Iran, les hommes et les idées ont toujours été le facteur déclenchant des lignes de faille de l'histoire. De grands changements ont eu lieu en Iran au siècle dernier. Le pays a vécu deux révolutions et un coup d'État. Au cours de ces deux événements, les masses populaires ont envahi les rues, guidées par l'idéologie de l'époque et poussées par l'espoir de jours meilleurs. Après avoir occupé le pouvoir pendant 150 ans, la dynastie Qajar a été remplacée par un commandant militaire, Reza Pahlavi, qui est devenu chah en 1925. Les États-Unis ont contribué à renverser le premier Premier ministre démocratiquement élu, Mohammad Mossadegh, en 1953, et à ramener le fils du Shah, Mohammad Reza, au pouvoir. En 1979, l'Ayatollah Khomeiny a lancé une révolution qui a ébranlé le monde entier en introduisant l'Islam comme force politique majeure au Moyen-Orient et au-delà.

Artist's Statement

One of the most precious possessions for every Iranian household is the family photo album: a collection of memories on paper, protected by plastic or cardboard sheets, and bound together by a richly illustrated cover, often showing scenes of snowcapped mountains and green valleys—a promise of hope and prosperity. For most of these albums, the content is familiar: an endless flow of snapshots of family gatherings with birthday cakes for newborn babies and children growing up in the new Islamic republic. Summer evenings in lush gardens, and family gatherings on Shab-e Yalda, the winter solstice. The families may differ, but the living rooms remain the same, with carpets on the floors and furniture dating from before the 1979 revolution. Whether we knew it or not, we were all middle class, sharing the same values and dreaming of progress and better lives.

I love this picture that I took from my own family album. My friend Hamila and I are dancing. I am free and without worries. My dad had taken me and my mother on vacation to Germany, where I had seen the Berlin Wall. How could people live behind a wall and not be allowed to leave? When I told Hamila, she said she couldn't imagine living behind a wall, and we continued to dance.

The family photo album is the showcase for my generation. The yellowed albums and the pictures of smiling children dressed up in their best clothes are testament to our hopes and dreams, but they end in blank pages and the moment when our parents stopped taking our pictures. Is that the moment that some became bitter? Or the moment they left the country? Did reality take over on those pages? Is this a burned generation? Reality took over, enclosing our ambitions and aspirations into a straightjacket tied firmly by both ideology and our own apathy. As we stopped adding pictures to our albums, we became subject to the perceptions of outsiders and those who focus only on the extremes of our society—the angry protesters or the mysterious women with their veils.

There are many different perceptions of life in Iran. Firstly, there is the outsiders' view. Those who have never visited the Islamic republic are often interested in images of women in chadors and of bearded men pumping their fists in the air during demonstrations against the United States. Secondly, but not necessarily in that or any order, there is the image that Iran's state television likes to portray both to its people and to the rest of the world. They present Iran as a nation where Islam and industrial progress go hand in hand, where traditions have been turned into laws, and where leaders never bow to foreign pressures. Our evening news starts with clips of speeches by clerics and of men welding steel, alternated with shots of red harvesters drawing lines through endless fields of grain. The message is clear; religion and tradition have made us powerful in modern times. Thirdly, there is the image of those claiming to have discovered the 'real' Iran, 'behind the veil', as they like to say.

In Iran the fault lines of history have always been triggered by men and their ideas. Gigantic political shifts took place in Iran during the last century. The country experienced two revolutions and a coup d'état. Throughout each event the masses flooded onto the streets, guided by the ideology of the time and hoping for a better future. The 150-year-ruling Qajar dynasty was replaced by an army commander, Reza Pahlavi, who crowned himself shah in 1925. The United States helped to bring down the first democratically elected prime minister, Mohammad Mosaddegh, in 1953, bringing back to power the son of the shah, Mohammad Reza. In 1979 Ayatollah Khomeini led a revolution that shook the world and introduced political Islam as a major force in the Middle East and beyond.

The black-and-white pictures of the last revolution are still imprinted in the minds of many: millions of Iranians marching on the streets of Tehran, masses welcoming the new leader. While history tends to focus on

Les photos en noir et blanc de la dernière révolution sont encore dans les esprits : des millions d'Iraniens descendirent dans les rues de Téhéran pour accueillir en masse leur nouveau leader. Alors que l'histoire tend à ne voir que les individus ou les leaders, je pense que sans les masses populaires, sans visage et sans nom, aucun changement ne serait advenu. Les masses d'aujourd'hui sont constituées de personnes de ma génération. Plus de soixante-dix pour cent de la population iranienne à moins de trente-cinq ans. Mais les vies que mène notre génération d'adultes de la classe moyenne, une génération très discrète, passent inaperçues.

Dans un monde qui étouffe sous l'effet d'images faciles à digérer, rien ne pousse cette génération à ressortir alors que sa normalité même est particulière, de même que le fait de savoir organiser sa vie dans cette réalité sous pression. Lorsque cette génération tenta de se lever ou de se démarquer à l'école, à l'université et au travail, elle s'aperçut que le plafond de verre était très bas. Les gens de cette génération sont marqués par leurs expériences et par les poids qu'ils portent sans rechigner. Ils ont combattu pendant la guerre alors qu'ils n'étaient encore que des adolescents, ils ont perdu leur père au front, émigré vers la grande ville et divorcé, mais n'ont pas été capables de trouver un emploi approprié, ils ont vu leur partenaire émigrer, découvert que la créativité se trouvait à la limite de ce qui est autorisé, ils ont aimé, menti et crié et ont continué leur vie.

L'Iran est le pays où je suis née. J'y ai été à l'école, mené ma carrière et ne suis jamais partie. Comme photographe, j'ai toujours lutté contre la perception de la société dans laquelle je vis, sa complexité et ses malentendus. Avec ce projet, j'ai décidé de continuer l'album de famille de ma génération. Pour ajouter les photos jamais prises de leur vie d'adulte telle qu'elle est aujourd'hui. J'ai suivi neuf personnes qui, dans un certain sens, permettent de décrire cette génération. Elles sont interchangeables et peuvent ainsi représenter de nombreuses personnes. Cet album de famille leur appartient, c'est ma vision de la vie en Iran aujourd'hui, sans romantisme et confinée. Les personnes qui sont photographiées sont interchangeables, placées au hasard dans le décor naturel de ce qui est ou pourrait être leur vie quotidienne.

Au début, j'ai rassemblé des instantanés de leur enfance provenant de leur propre album de famille. Puis, j'ai pris une série de photos décrivant leur vie telle qu'elle est aujourd'hui, comme dans un reportage. Les personnes ne sont pas forcément présentes sur les photos, mais celles-ci illustrent leur style de vie aux quatre coins de la mégalopole de Téhéran. J'ai emmené mes sujets sur une montagne qui domine Téhéran, capitale de l'Iran. De loin, la montagne ressemble à celle sur la couverture, mais de près on peut voir qu'elle est jonchée de sacs en plastique. Dans ce lieu, je leur ai demandé de trouver leur propre place, même si elle n'est pas plus grande que l'espace occupé par leurs pieds. Contrairement aux autres images, ces neuf portraits sont mis en scène.

Les séries de portraits de ces neuf personnes, pour moi, mettent en lien les points de leur génération. Elles essaient ici de s'adapter au paysage qu'elles perçoivent comme ne leur appartenant pas. Ce paysage ne fait pas partie de leur vie et elles ne peuvent pas le modifier. Comme dans la vie réelle, ces personnes s'adaptent à la situation de même que les nombreuses autres qu'elles représentent. La couverture que j'ai choisie pour cet album de famille iranien représente un paysage de rêve, on y observe des vallées à la végétation luxuriante, comme j'aime à imaginer le futur, comme le faisaient nos albums de famille autrefois.

J'ai débuté dans le photojournalisme à seize ans, lorsque j'ai abandonné le lycée, avec l'objectif d'expliquer ce qu'était l'Iran, de convaincre les étrangers que ce pays et ma génération ne sont pas tels qu'on les perçoit. Aujourd'hui, ce qui m'intéresse est de pouvoir communiquer, à travers ce travail, les sentiments de certaines personnes qui vivent en Iran. Ces photos ne changeront rien et ne contribueront pas à aider qui que ce soit. Ce que je souhaite c'est représenter une génération marginalisée par ceux qui parlent en son nom.

the individuals or the leaders of such events, it is my opinion that without the masses—who are always faceless and nameless—there would not have been any change. The masses of today are my generation. In Iran over seventy percent of the population is under thirty-five. But the lives of our generation of middle-class grown-ups, a generation that tries to be invisible, go unnoticed.

In a world suffocated by easily digestible images, there is nothing that makes this generation stand out, although they are actually special in their normality and amazing in the way they cope with their pressured lives. When they stood up or tried to make their mark at school, at university, and during their career, they found the glass ceiling to be very low. Their experiences have shaped them, as have the burdens they quietly carry. They fought during the war as teenagers, lost their parents on the fronts, moved to the big city and divorced, found themselves unable to find a proper job, saw their partners migrate, found creativity on the edges of what is allowed, loved, lied and cried, and carried on.

For me Iran is the country where I was born. I went to school here, started my career, and never left. As a photographer I have always struggled with how to perceive my society, with all its complexities and misunder-standings. For this project, I have decided to continue the photo albums of my generation. To add the pictures that were never taken of the way that life is for them now, grown-up. I followed nine people who in a sense define this generation. They are interchangeable, thus representing many. This photo album is theirs; it is my vision of life in Iran now, unromantic and confined. Those who feature on the pages are synonymous, placed randomly in the natural installation of what is and can be their daily lives.

I began by collecting some childhood snapshots from their own family albums. After that I took a series of pictures that show their lives today, like reportage. They are not necessarily present in these images, but the pictures illustrate the way they live in the four corners of the megalopolis that is Tehran. I have brought them to a mountain overlooking Tehran, Iran's capital. From a distance it resembles the one on the cover, but when you see it up close, it is littered with plastic bags. In this messiness I have asked them to find their own space, even though it may not be much bigger than their own two feet. Contrary to all the other images, these nine portraits are staged.

The series of portraits of these nine people for me connects the dots of their generation. Here they try to fit into a landscape that they regard as not being their own. It is not where they belong, nor are they able to alter it. As in their real lives, they make the best of the situation. They, like many of the others they represent, adapt. For the cover of this Iranian photo album I have chosen a dreamland of lush green valleys, the way I also like to imagine the future, the way our albums used to be.

When I started in photojournalism, as a sixteen-year-old high school dropout, I made it my goal to explain Iran, to convince outsiders that the country and my generation are not how they are often perceived to be. Now, what matters to me is that this work communicates the feelings some have here in Iran. These images will not change anything, nor will they help anybody. What I hope is that they visualize a generation marginalized by those speaking in their name.

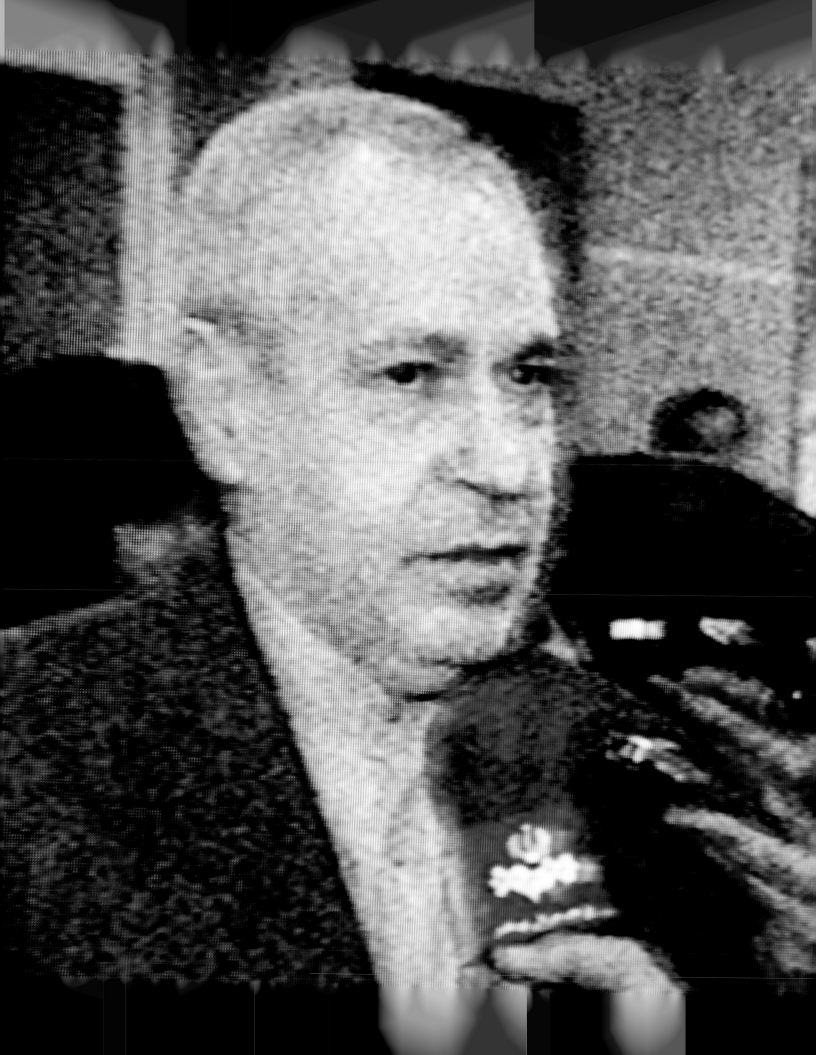

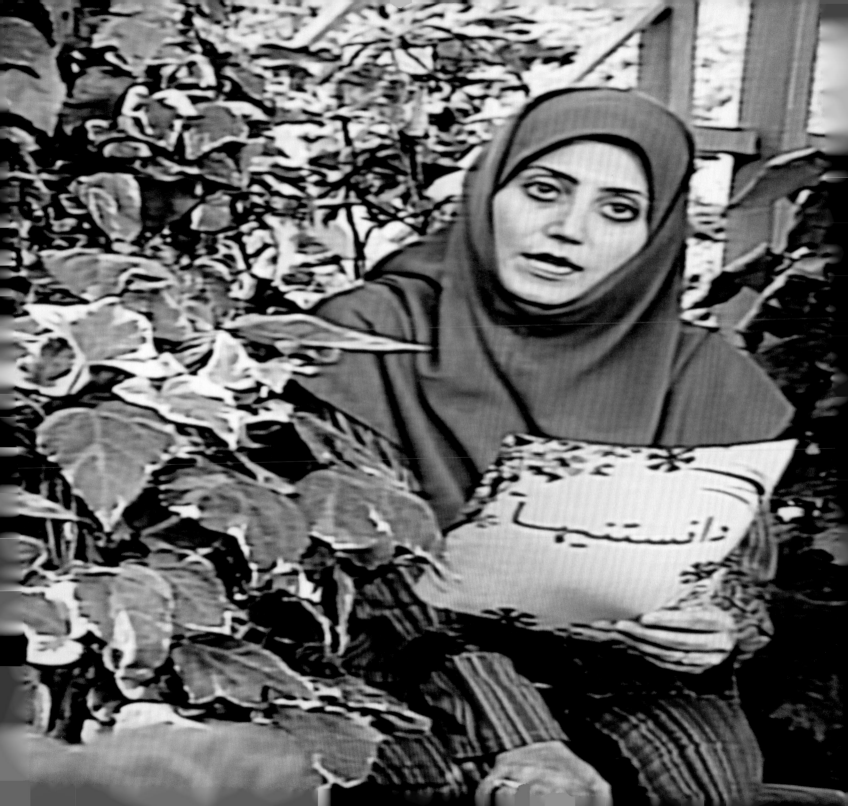

Ali

It's 4:00 p.m. and Ali sees his daughter for the first time in several months, at her birthday party. He is the last guest to show up.

"My war took seven years, ten months, three weeks, and one day… I was barely sixteen when I went to war. It was a time when people—friends, family, and countrymen—were dying one by one and in their thousands. I came back carrying a list of the names of my sixty-seven lost comrades. To tell the truth, I sort of died too. I became invisible. My daughter is nine now. She lives with her mother. It's better this way."

Il est 16 heures. Ali revoit sa fille pour la première fois depuis des mois à sa fête d'anniversaire. Il est le dernier invité à arriver.

« Ma guerre dura sept ans, dix mois, trois semaines et un jour… J'avais tout juste seize ans lorsque je partis pour la guerre. À l'époque, des milliers de personnes, amis, parents et compatriotes, mourraient, les unes après les autres. À mon retour, je portais avec moi les noms de mes soixante-sept camarades morts à la guerre. En fait, je suis mort moi aussi, en quelque sorte. Je suis devenu invisible. Ma fille a neuf ans. Elle vit avec sa mère. C'est mieux ainsi. »

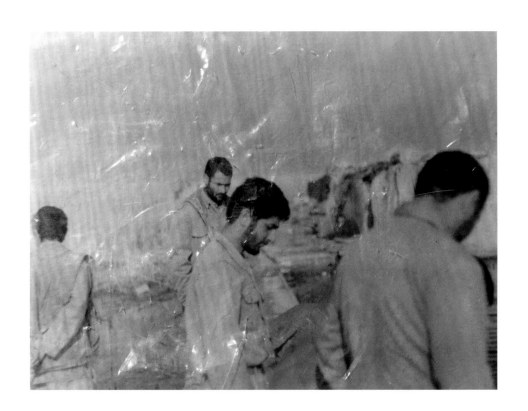

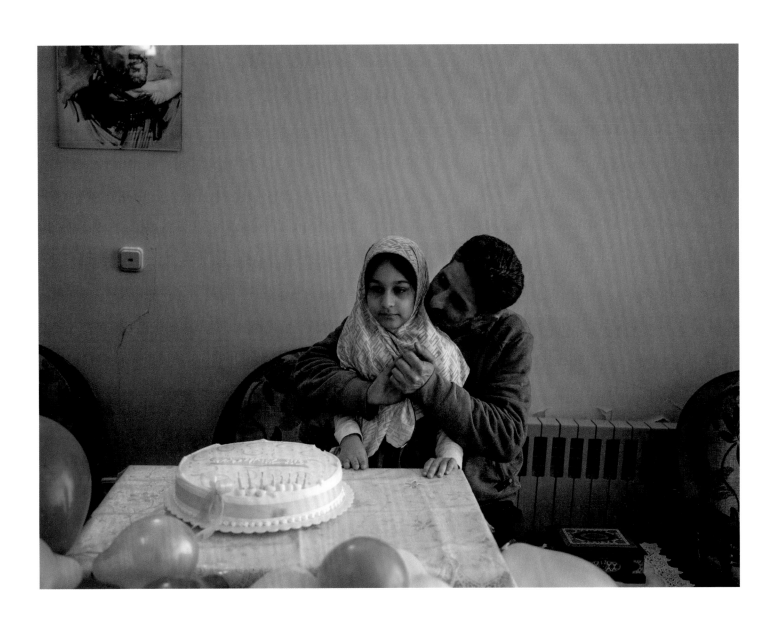

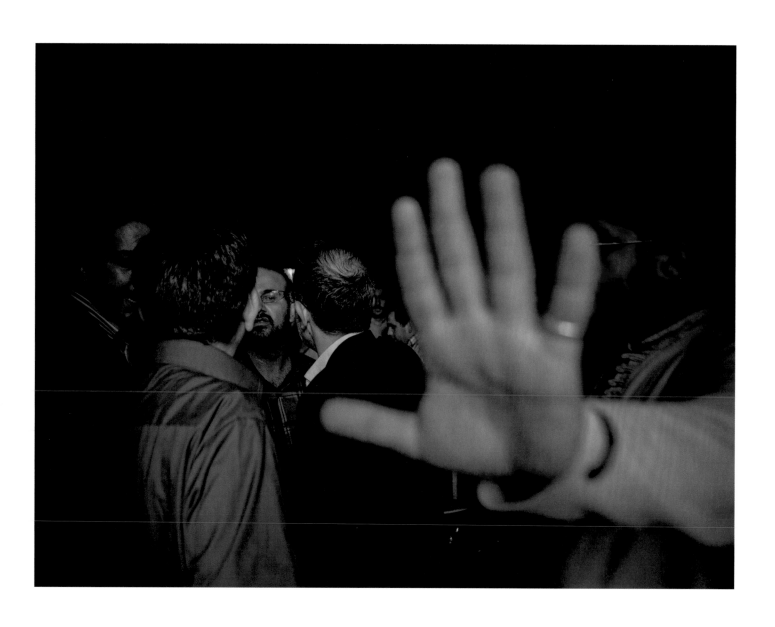

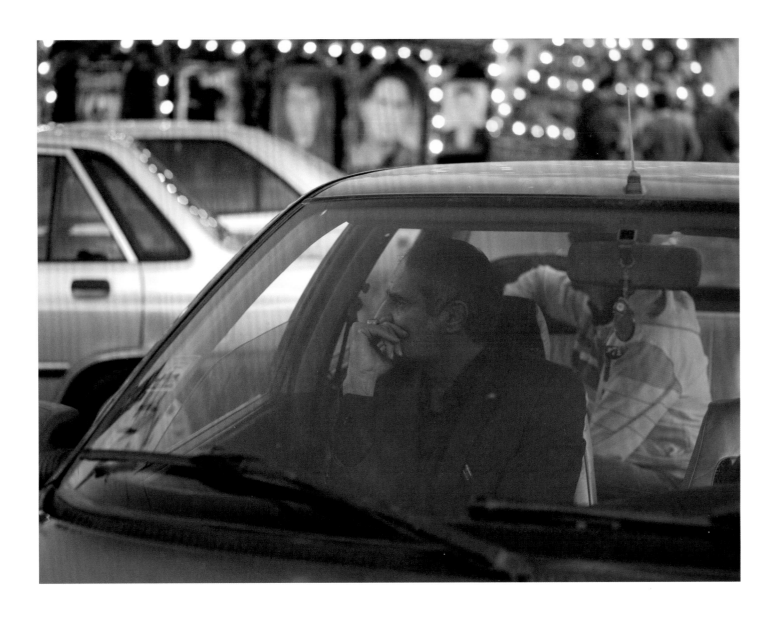

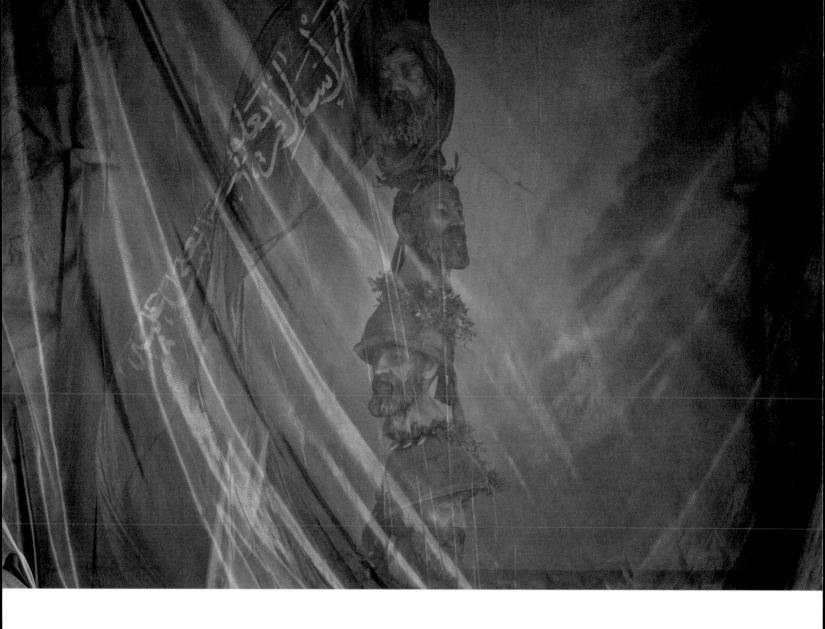

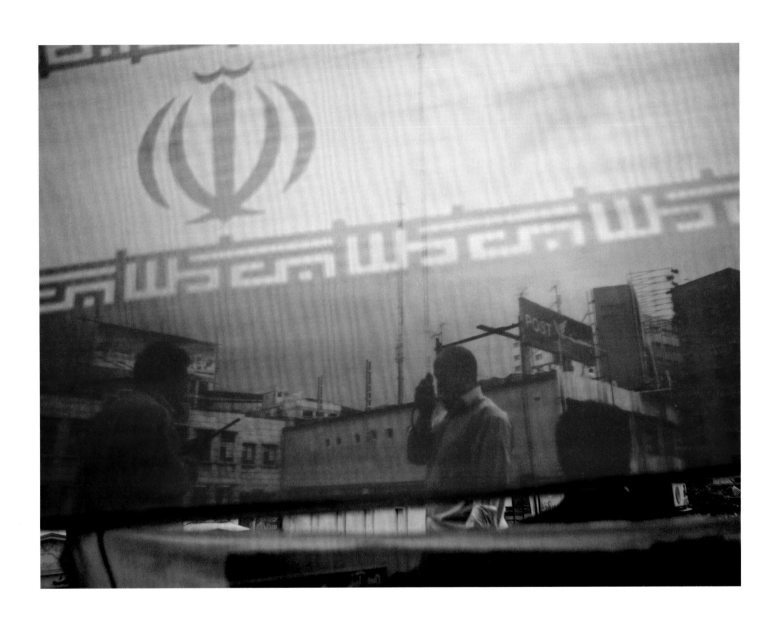

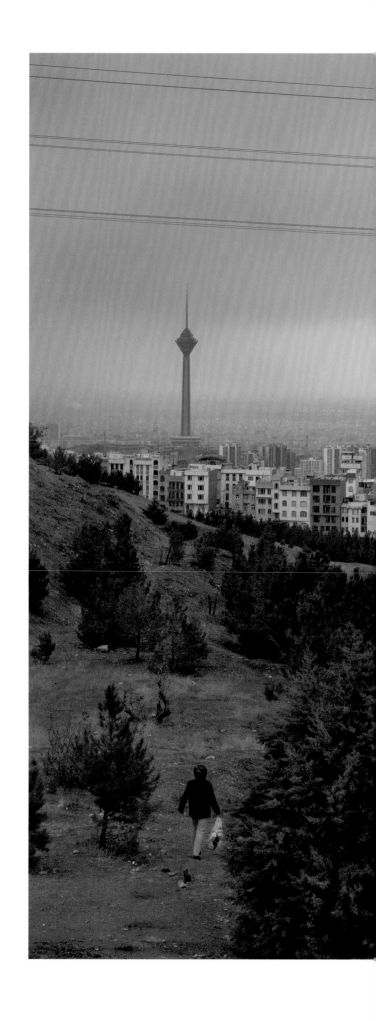

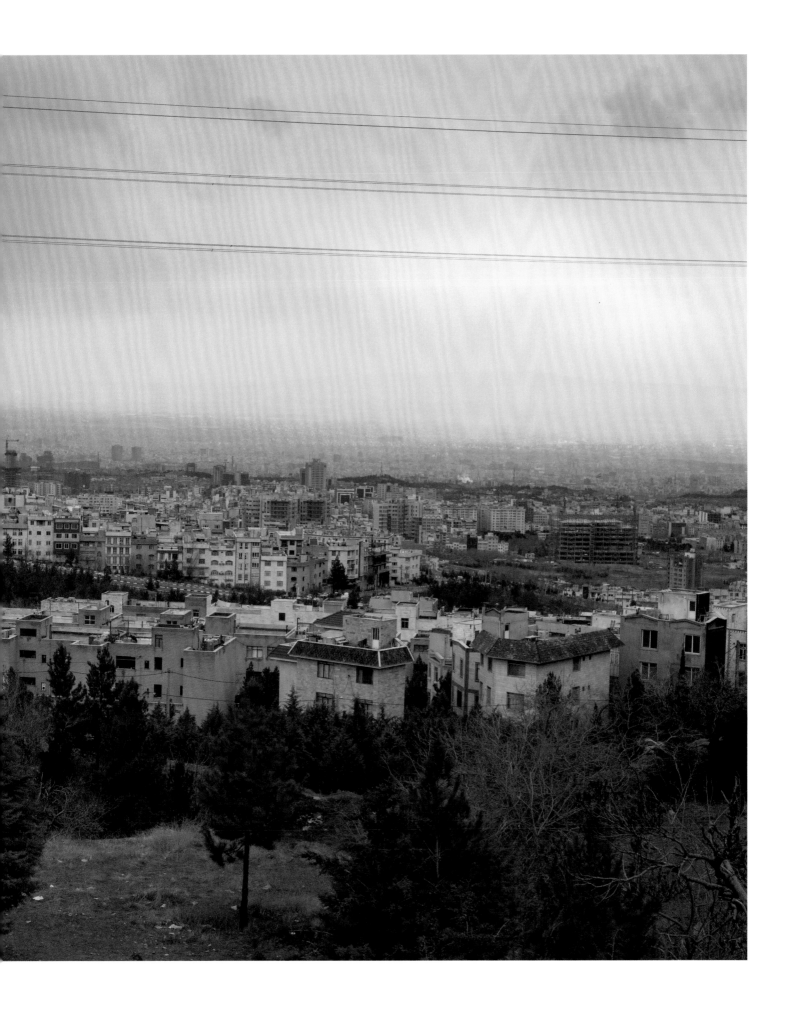

Mahud

It's 11:00 a.m. and Mahud is trying to climb out of the empty swimming pool where he practices singing every day.

"It's always dusty in my hometown of Ahvaz. I came to Tehran to study drama at university. Ahvaz had oil but no art colleges. I love performing, but it takes months—sometimes even years—to get permission from the Ministry of Culture for any given performance. My city throws up the oil; Tehran keeps growing. I have been waiting for two years for permission to release my album. I've accepted the way things are."

Il est 11 heures. Mahud essaie de sortir de la piscine vide où il s'exerce tous les jours au chant.

« Ahvaz, ma ville natale, est très poussiéreuse. Je suis venu à Téhéran pour étudier l'art dramatique à l'université. À Ahvaz, il y a du pétrole, mais pas d'école d'art. J'adore le théâtre, mais il faut des mois, parfois des années, avant que le ministère de la Culture donne son autorisation pour monter un spectacle. Ma ville est riche en pétrole, Téhéran continue de grandir. J'ai attendu deux ans l'autorisation de publier mon album. J'accepte les choses comme elles sont. »

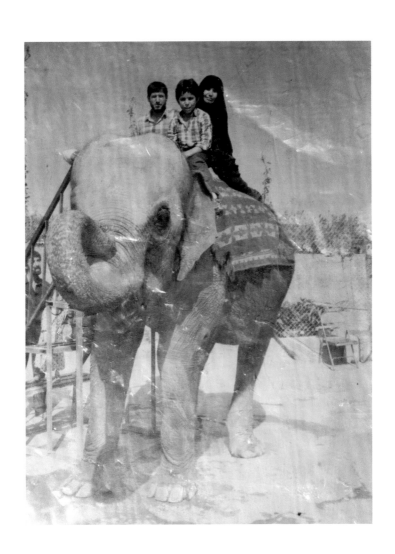

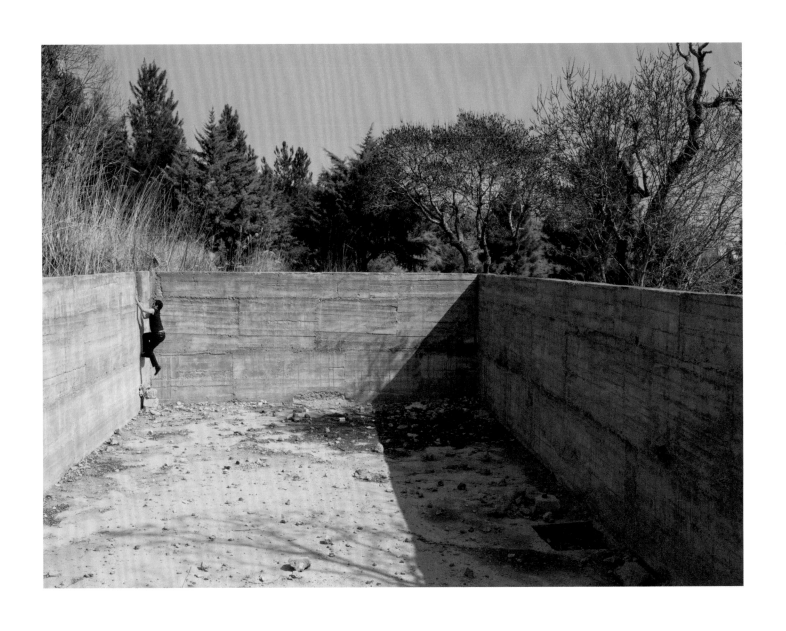

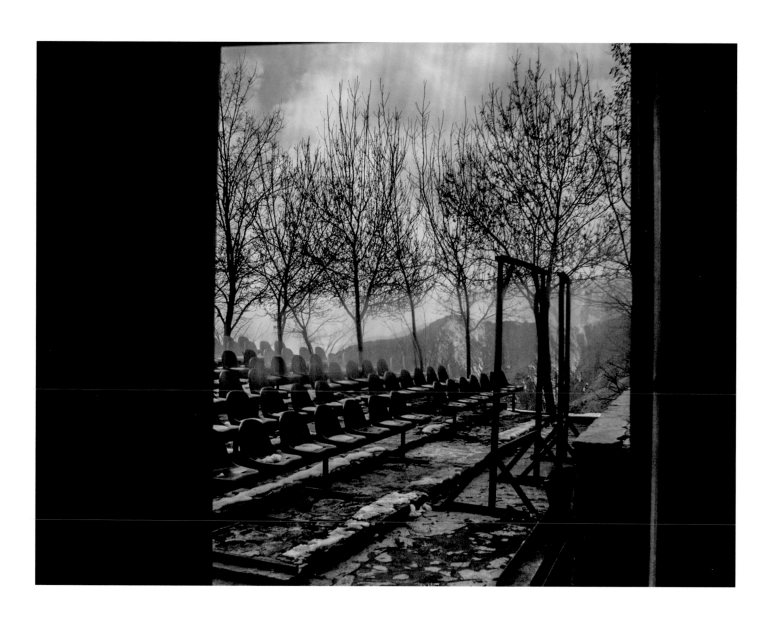

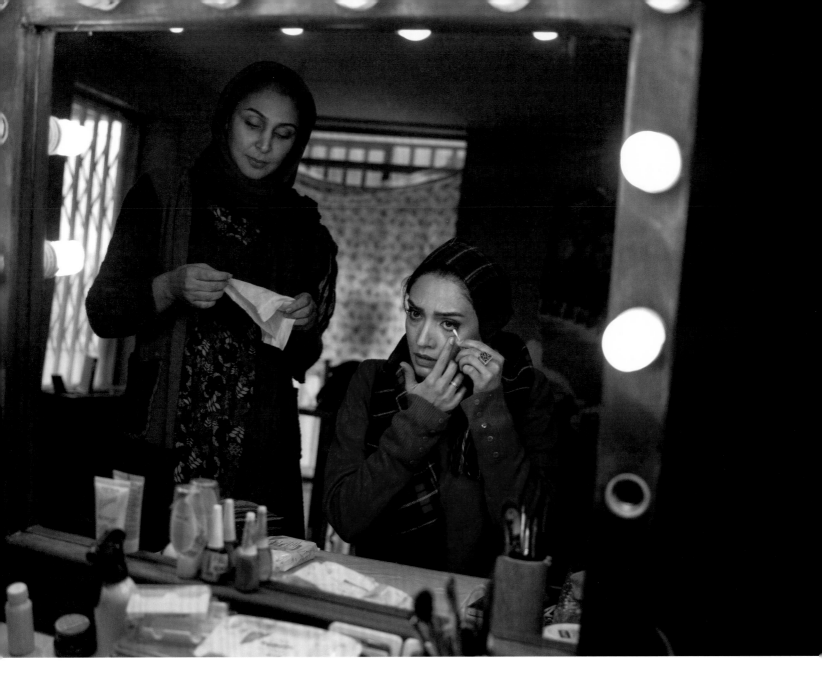

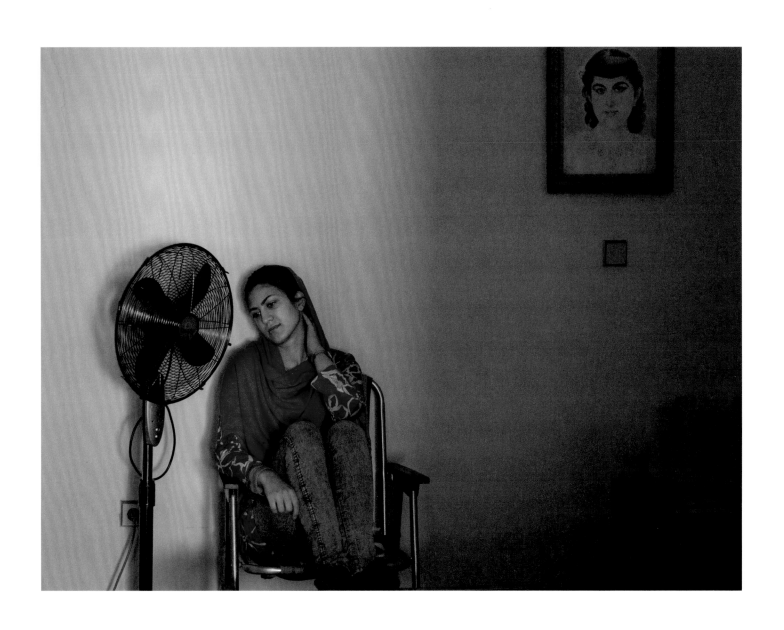

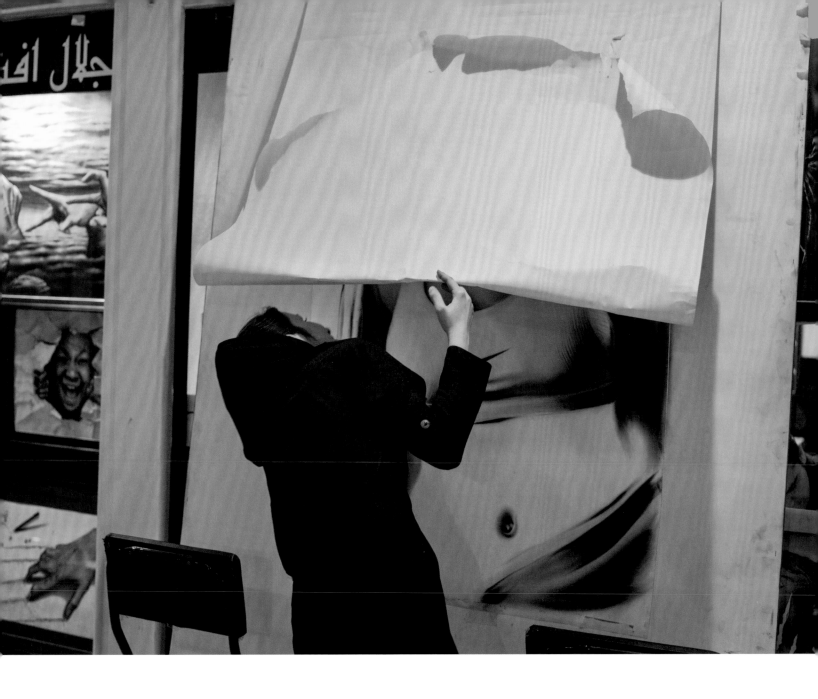

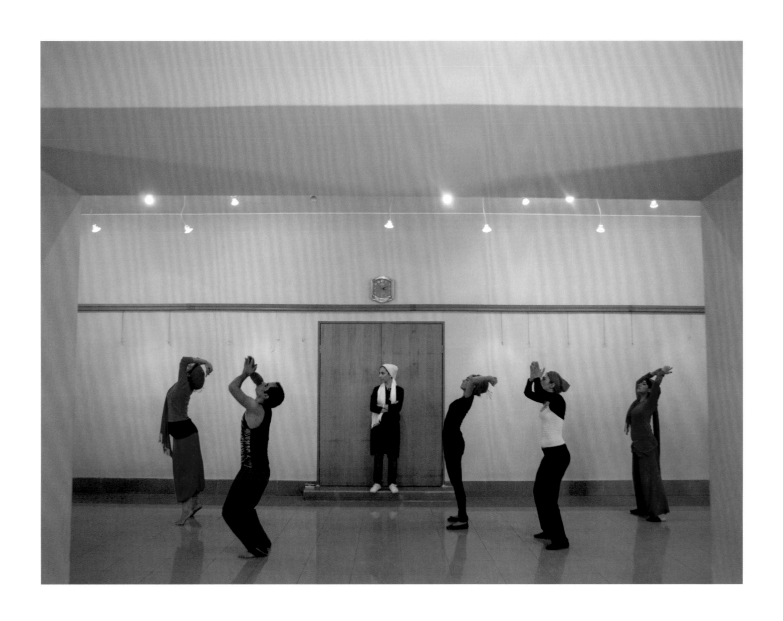

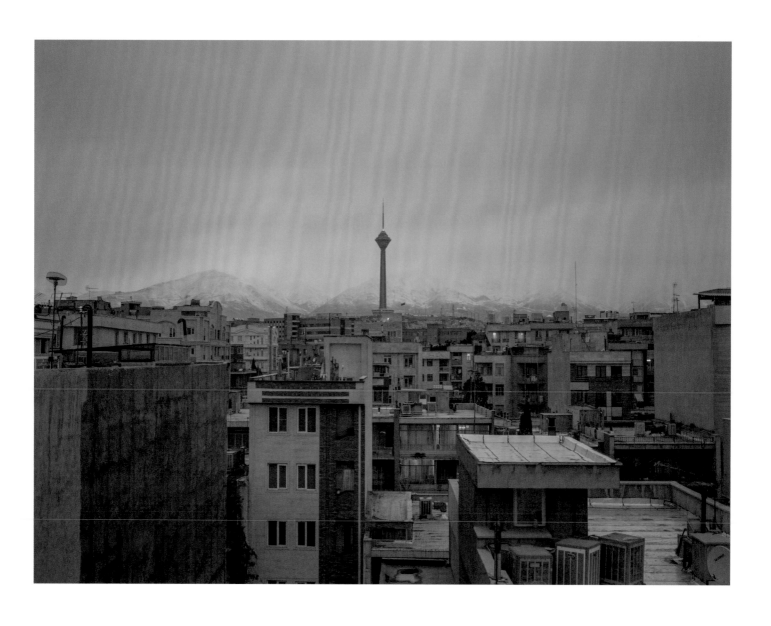

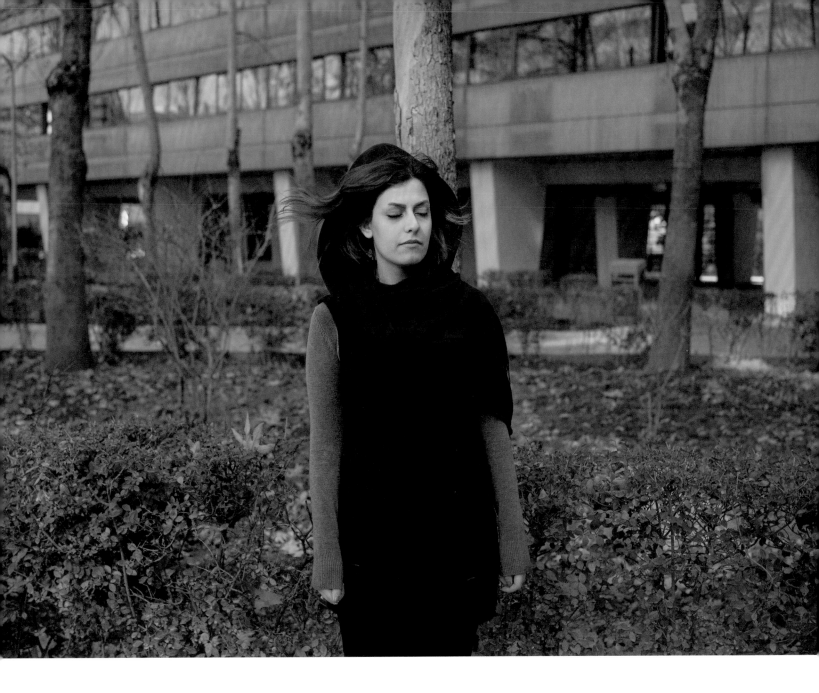

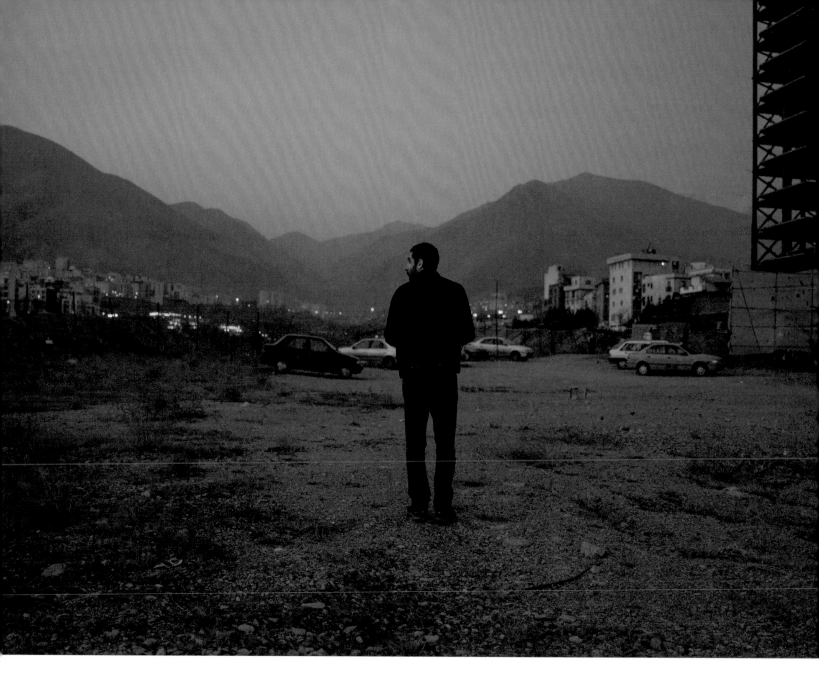

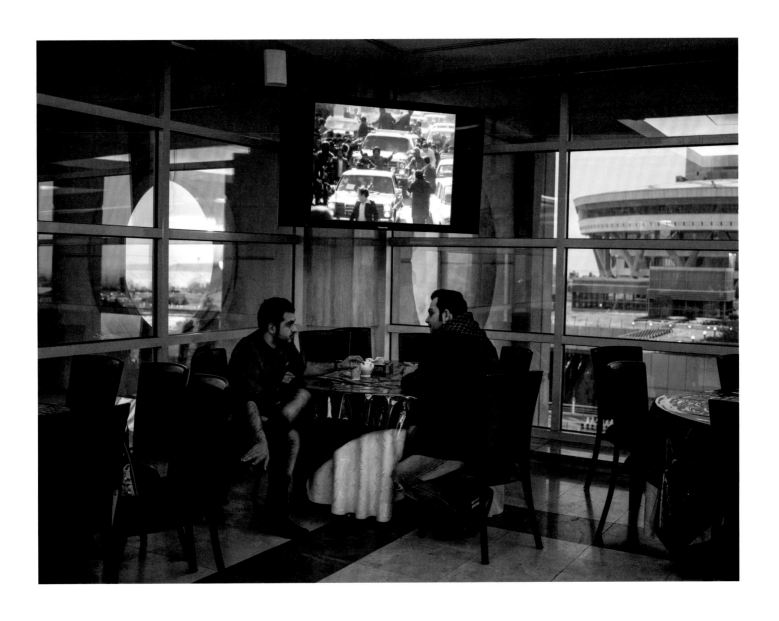

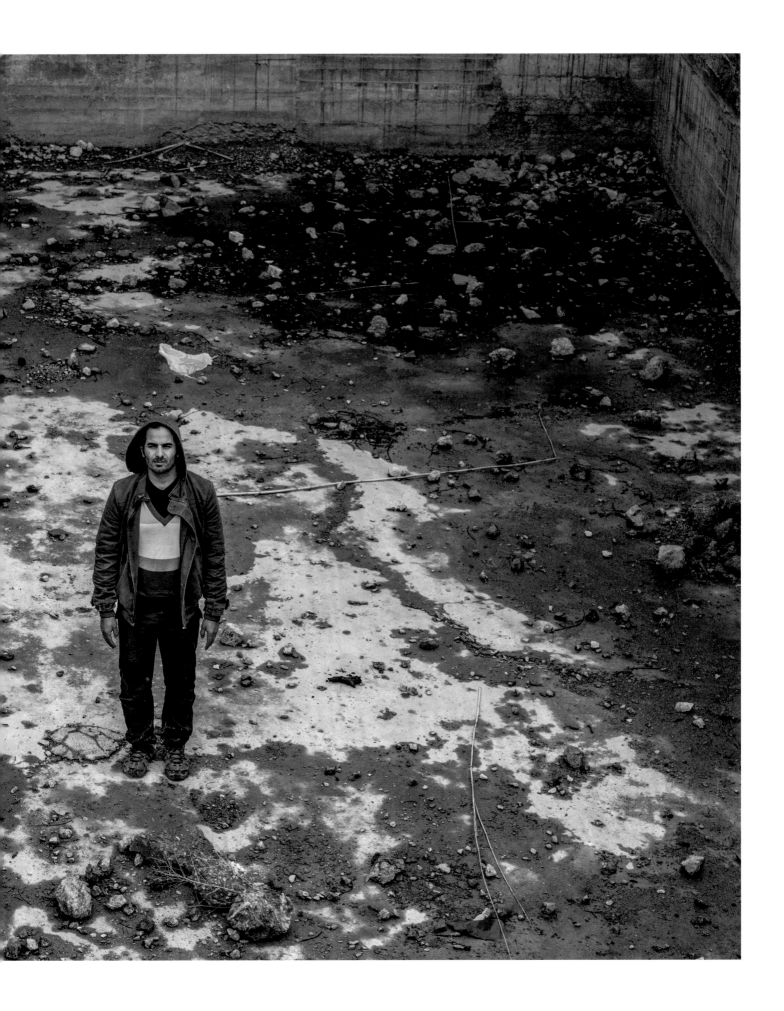

Najieh

It's 6:00 a.m. and Najieh is driving her sons to a national celebration marking the thirty-fifth anniversary of the Islamic Revolution of Iran. Her black chador, neatly folded, lies on the back seat so she can drive comfortably.

"I was five when I lost my father on the battlefield. I went to school with other children who were going through the same loss. I am a mother now, living a quiet life, raising my two sons with Islamic values. I believe that by being involved, voting for the right candidates, and supporting the right cause, things will look up. My father gave his life protecting the revolution. I will do anything to continue his path."

Il est 6 heures du matin. Najieh conduit ses fils à une commémoration nationale à l'occasion du 35ᵉ anniversaire de la Révolution islamique iranienne. Son tchador noir est bien plié et posé sur le siège arrière, ainsi elle peut conduire à son aise.

« J'avais cinq ans lorsque mon père est mort à la guerre. J'ai été à l'école avec d'autres enfants qui avaient eux aussi perdu leur père. Aujourd'hui je suis mère, je mène une vie tranquille et j'élève mes deux fils dans le respect des valeurs islamiques. Je crois que grâce à l'engagement des gens, au choix des bons candidats et au soutien de la bonne cause, les choses s'amélioreront. Mon père a donné sa vie pour protéger la révolution. Je ferai tout pour suivre son exemple. »

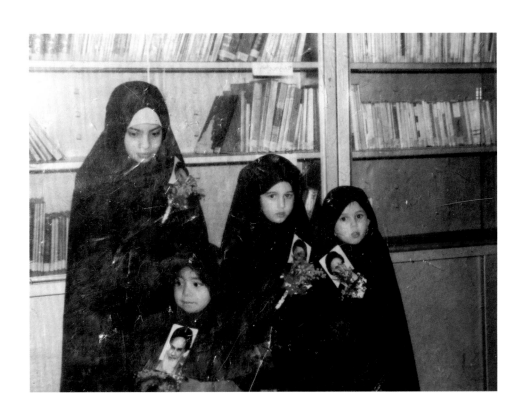

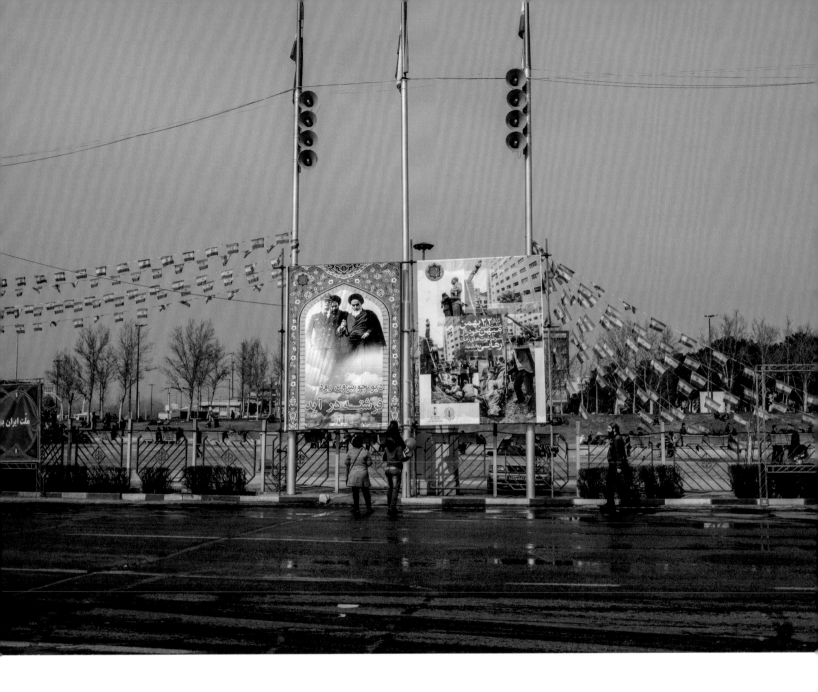

48

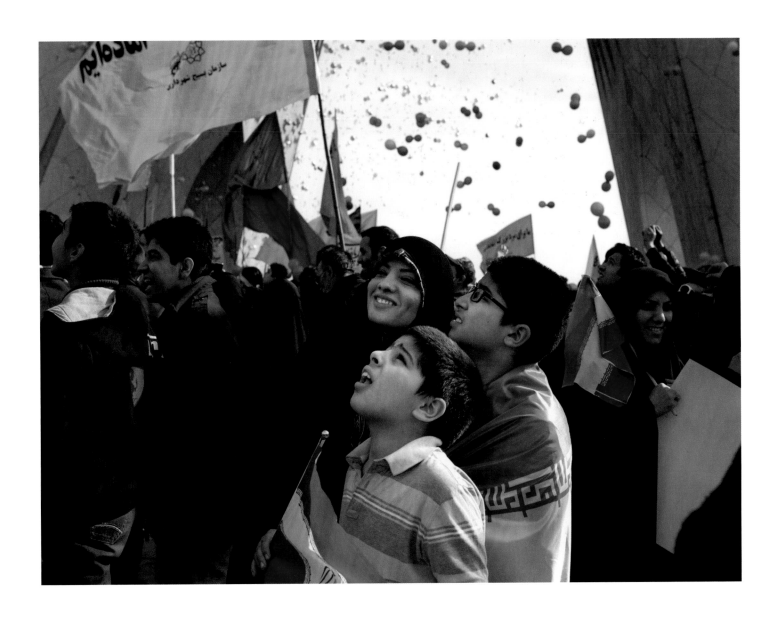

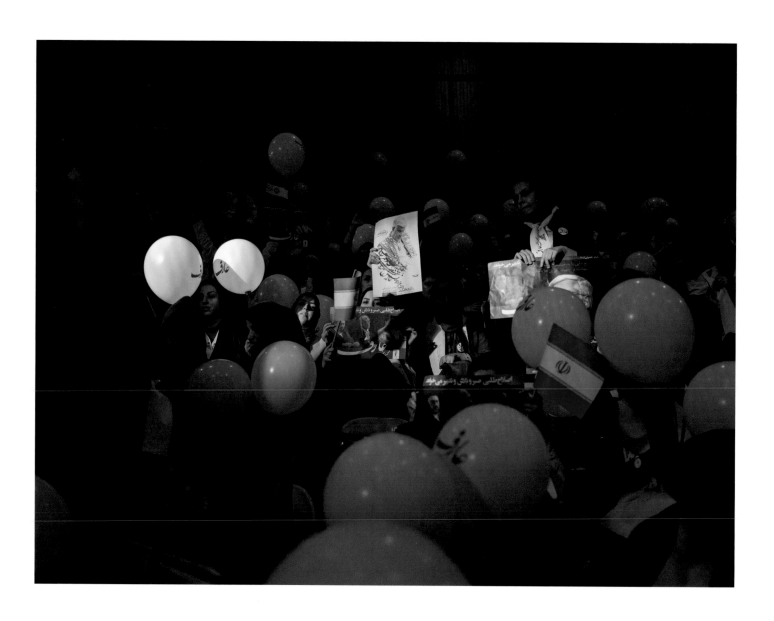

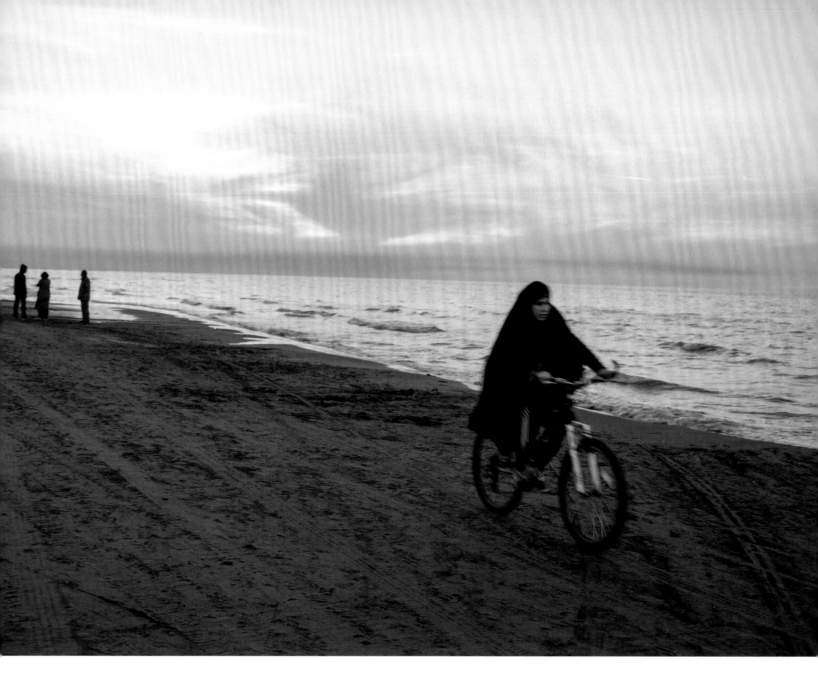

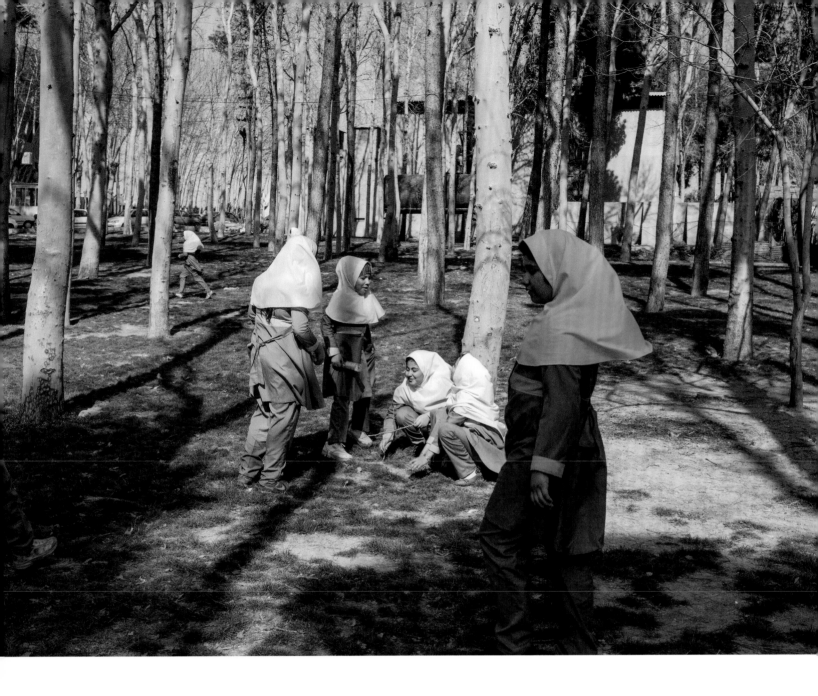

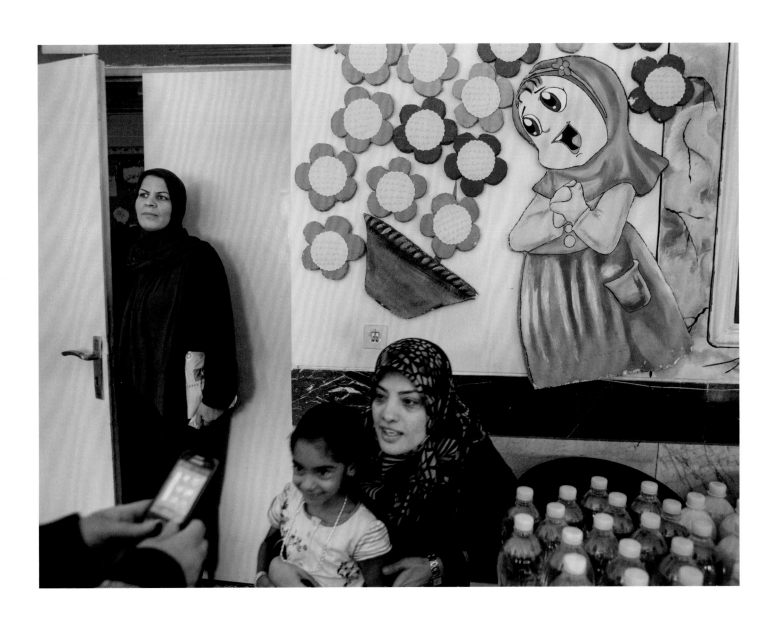

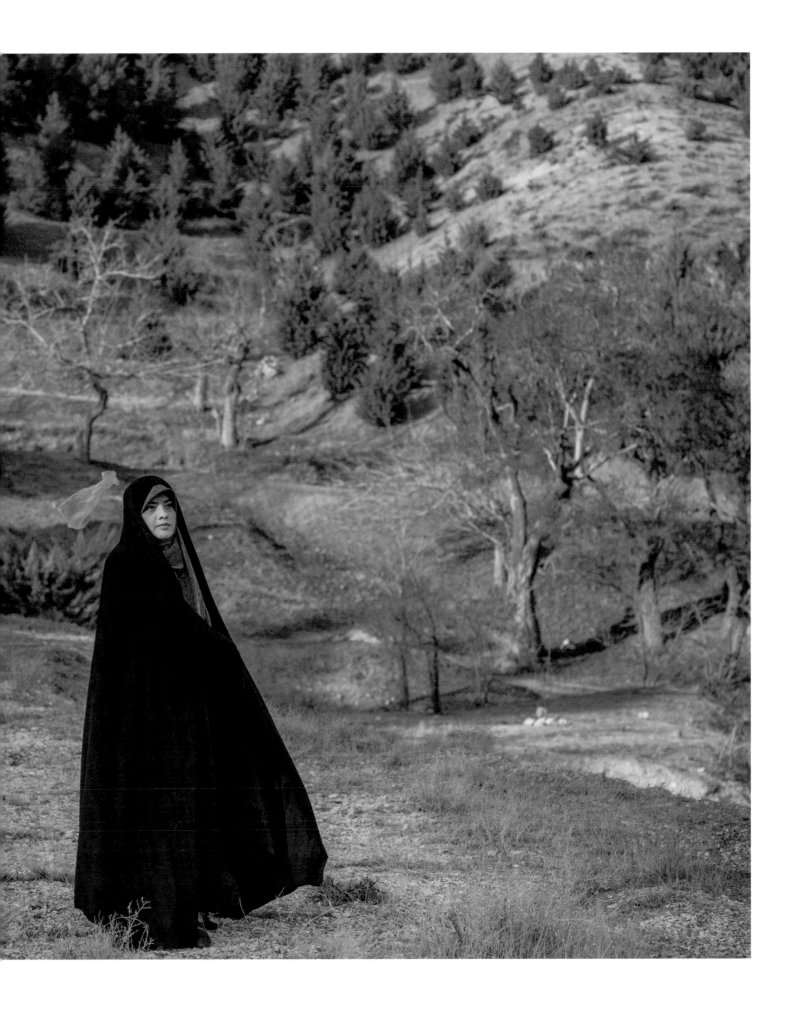

Fati

It's 10:00 a.m. and Fati has just arrived at the house where she works as a maid. The 8:00 a.m. bus was delayed and Fati was late for work today.

"For me streets are the spaces between my home and other people's homes, the places where I cook and clean. I do not enjoy being outside. I was a homemaker once, a housewife, managing everyday chores, raising my daughter, and living a normal life. Once my husband lost his job, everything turned upside down. I hit rock bottom. I am still a homemaker, but for other people. I try to live my life day by day. I continue, I remain."

Il est 10 heures. Fati vient d'arriver dans la famille où elle travaille comme domestique. Le bus de 8 heures était en retard et Fati est arrivée plus tard que d'habitude.

« Pour moi, les rues sont l'espace qui se trouve entre mon domicile et la maison où je cuisine et fais le ménage. Je n'aime pas être à l'extérieur. Autrefois, j'étais une femme au foyer, je m'occupais du ménage en élevant ma fille et je menais une vie normale. Lorsque mon mari a perdu son travail, tout s'est renversé. J'ai touché le fond. Aujourd'hui, je fais toujours le ménage, mais chez les autres. J'essaie de vivre au jour le jour. Je continue, je reste. »

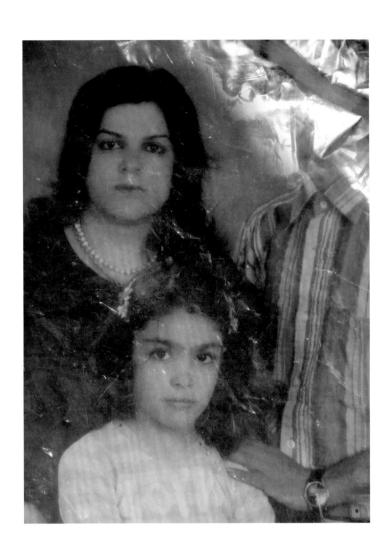

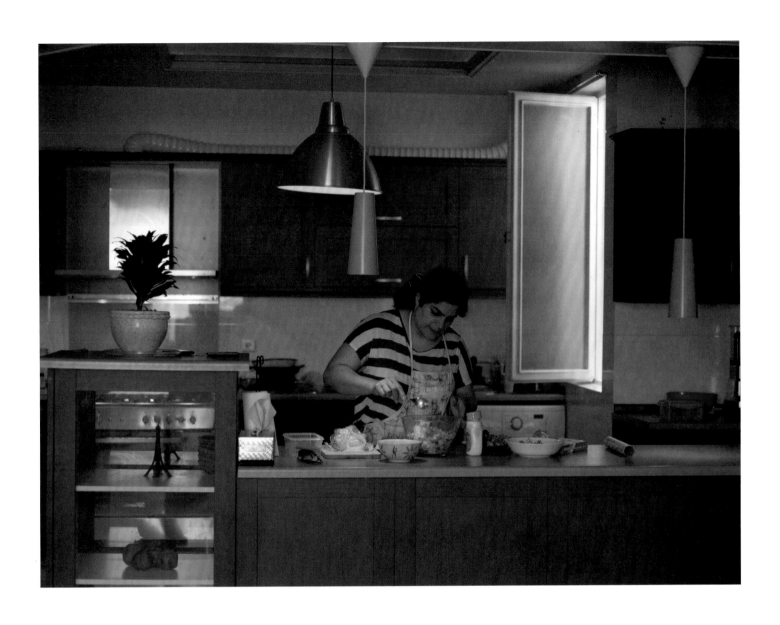

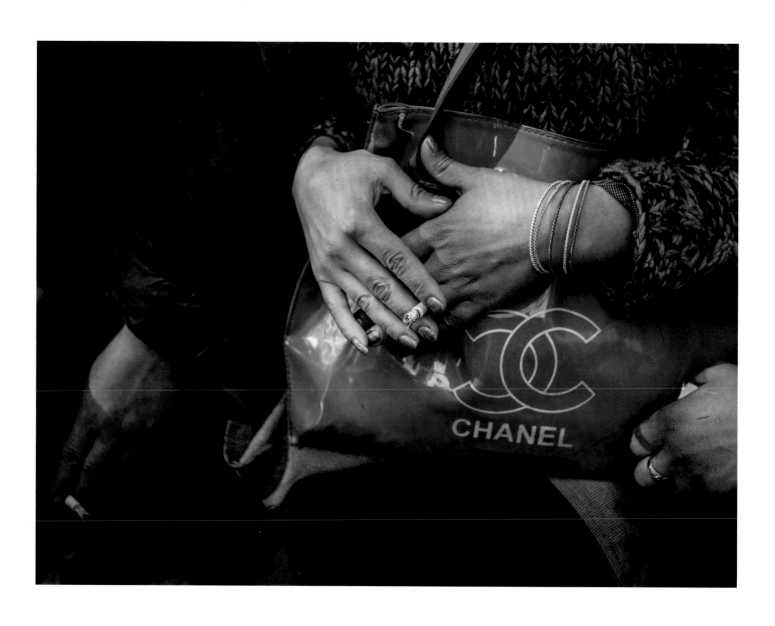

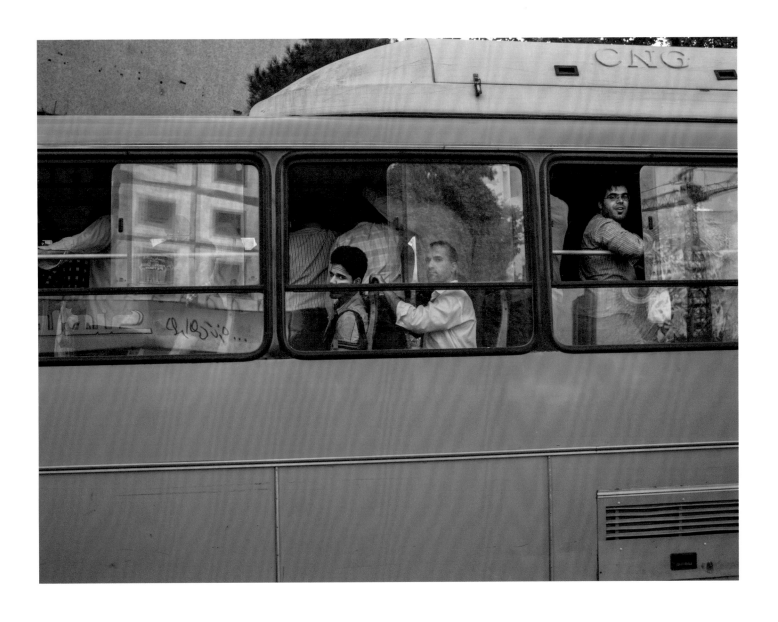

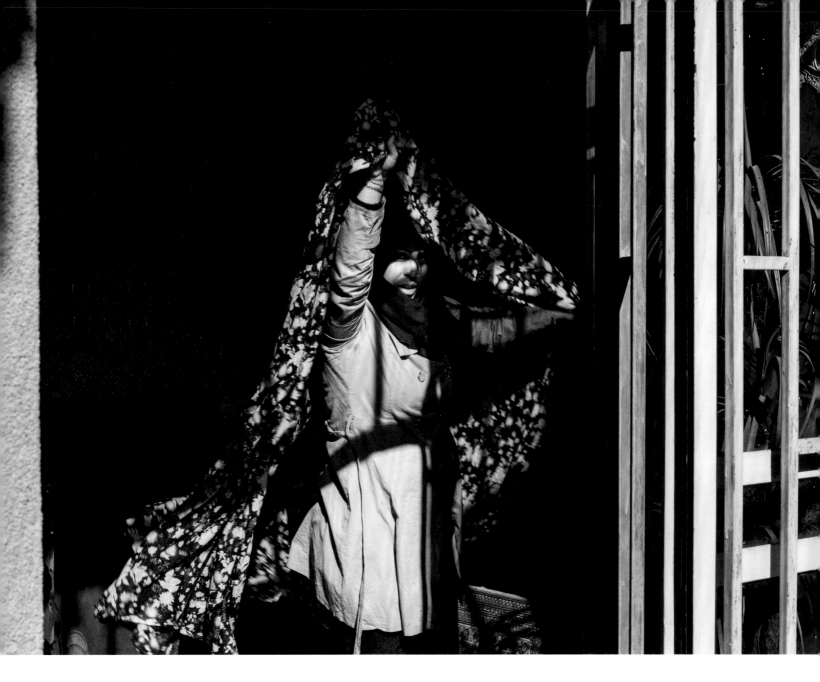

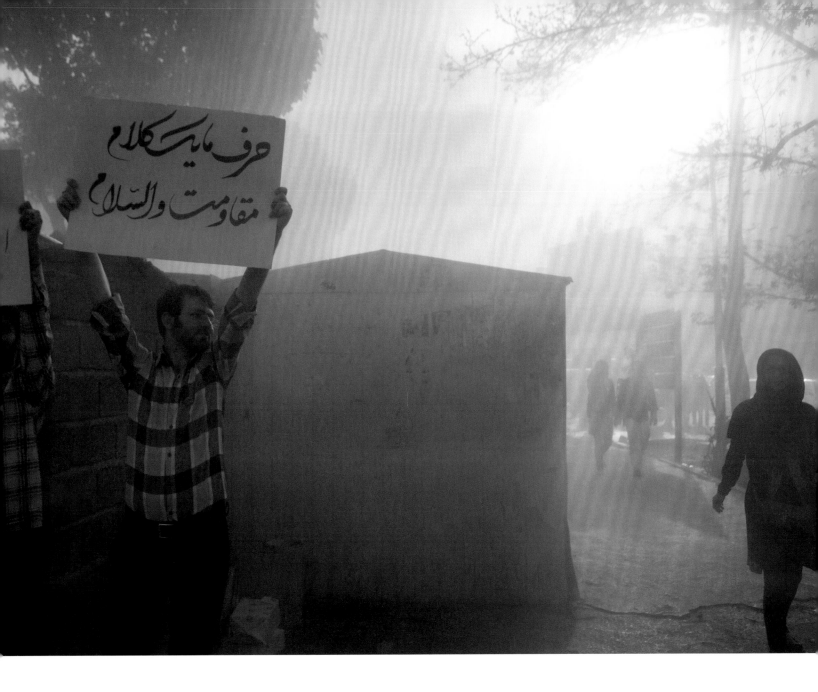

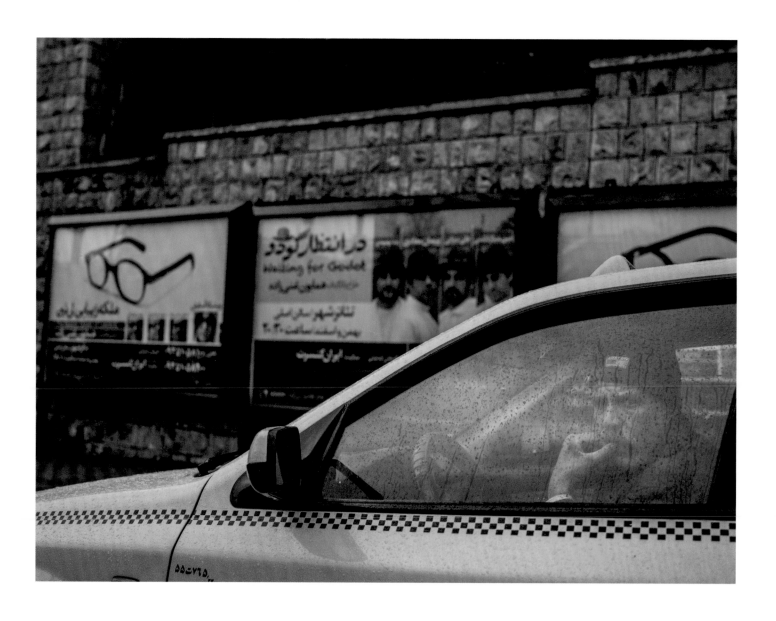

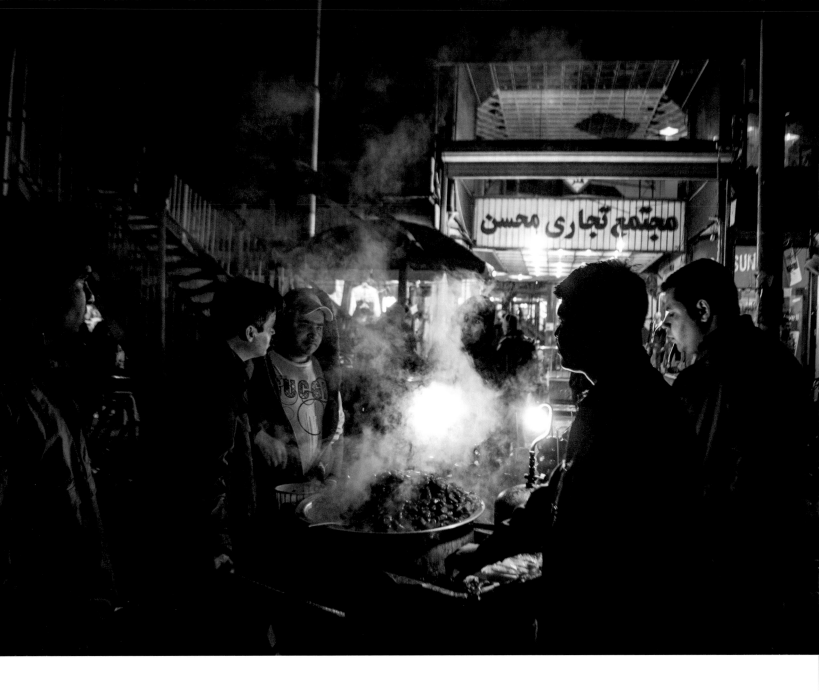

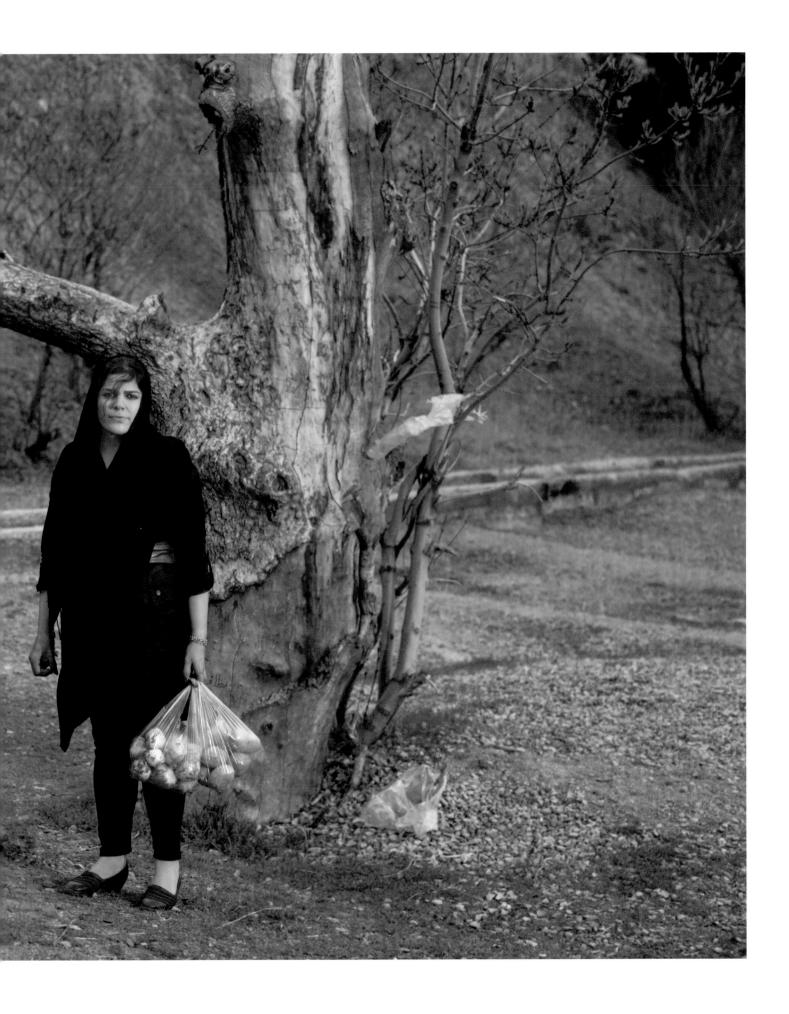

Mehdi

It's 6:00 p.m. and Mehdi stands behind the counter, watching the customers at his coffee shop, Bitter Café.

"Our café is located in an area close to three prestigious state universities, and many students meet up here for coffee and snacks. And I can see in their faces how numb they've become. They don't feel involved. I want to care about things, to be involved, but I prefer to stand in a corner and just watch. I used to be a dreamer; I still want to be. At least I am not numb."

Il est 18 heures. Mehdi est debout derrière le comptoir, il observe les clients de son café, le Bitter Café.

« Notre café se trouve dans un quartier qui est proche de trois prestigieuses universités d'État. De nombreux étudiants se donnent rendez-vous ici pour prendre un café et manger quelque chose. Je peux voir dans leur expression combien ils sont devenus apathiques. Ils sont indifférents. Je veux être sensible aux choses, m'engager, mais je préfère me tenir dans un coin et observer. Avant, j'étais un rêveur, je veux le rester. Je ne veux pas être apathique. »

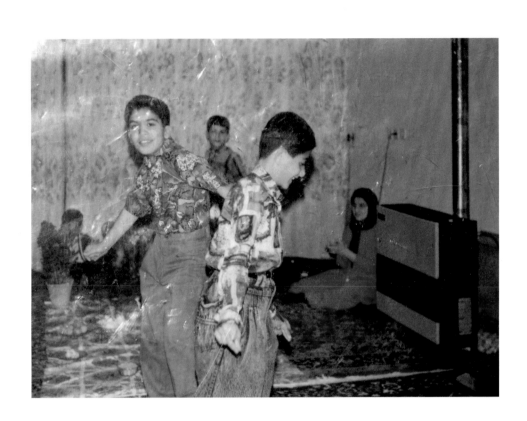

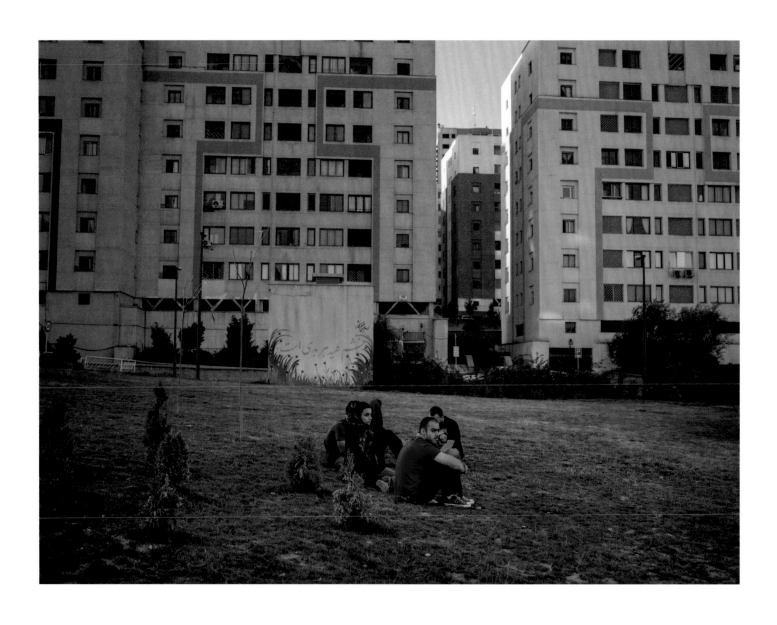

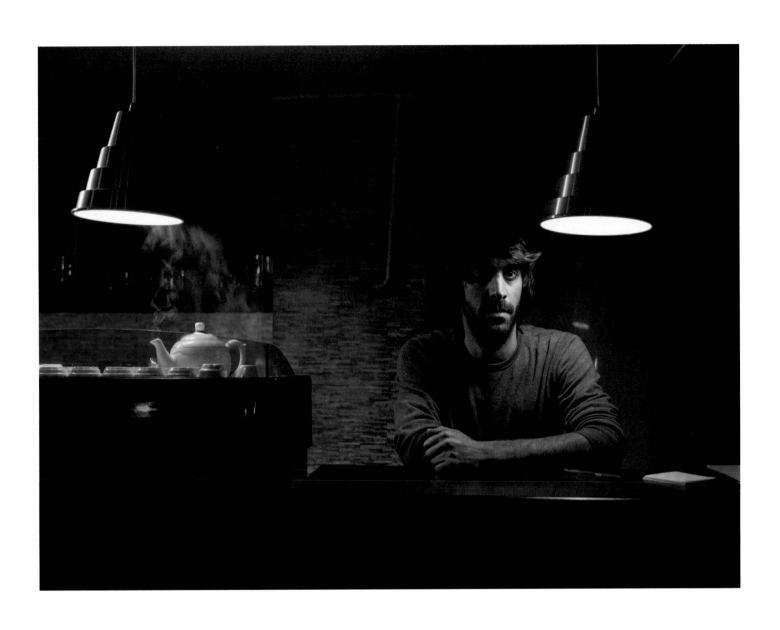

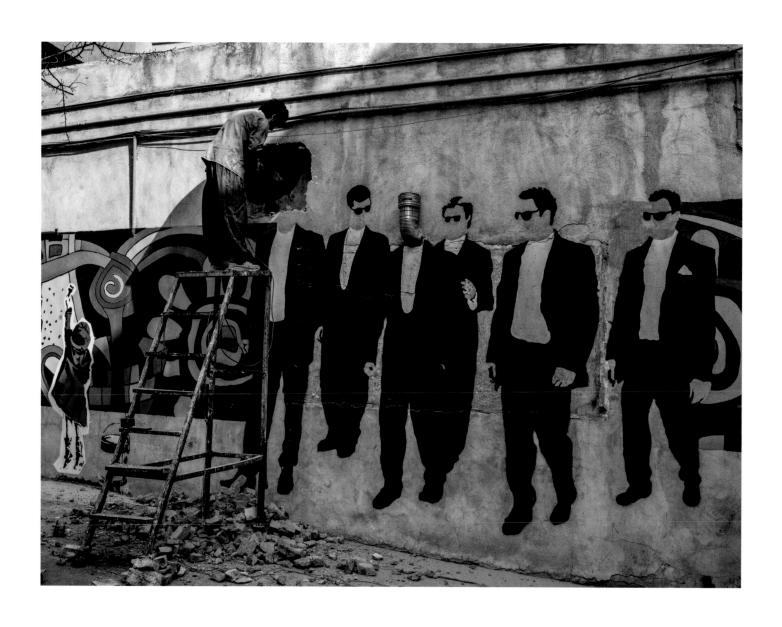

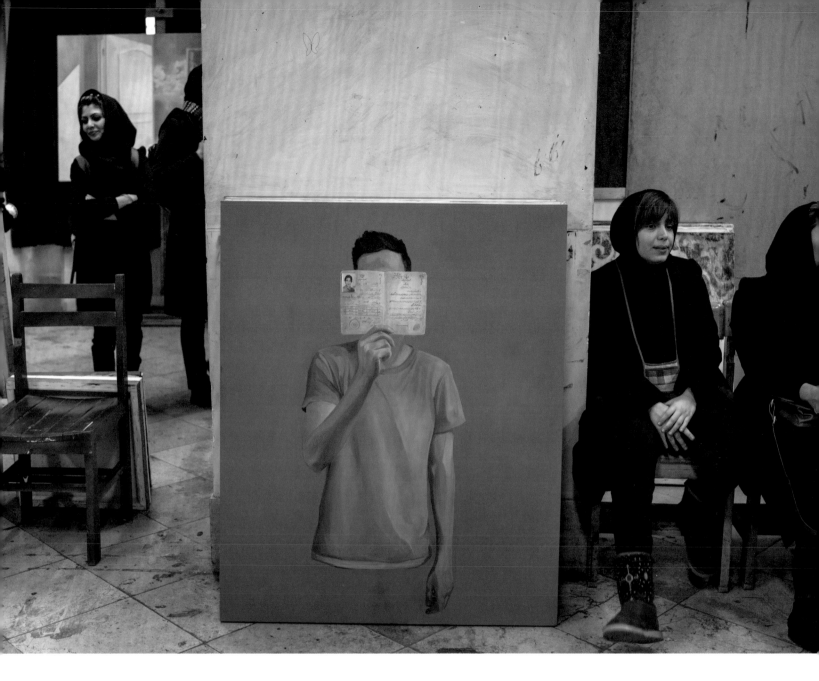

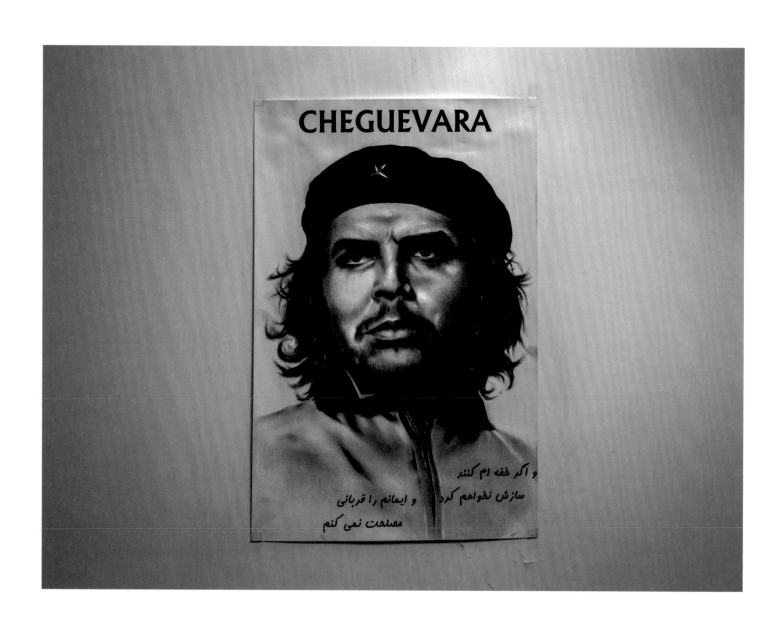

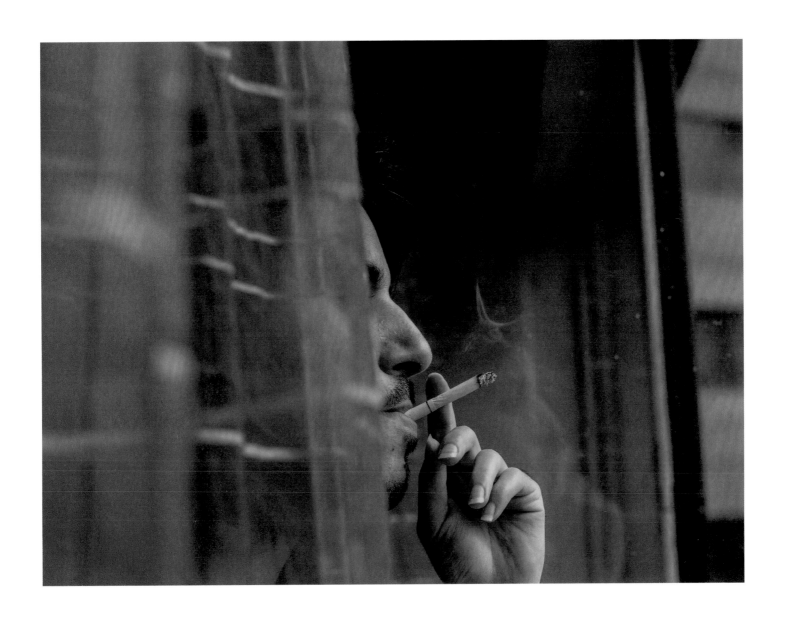

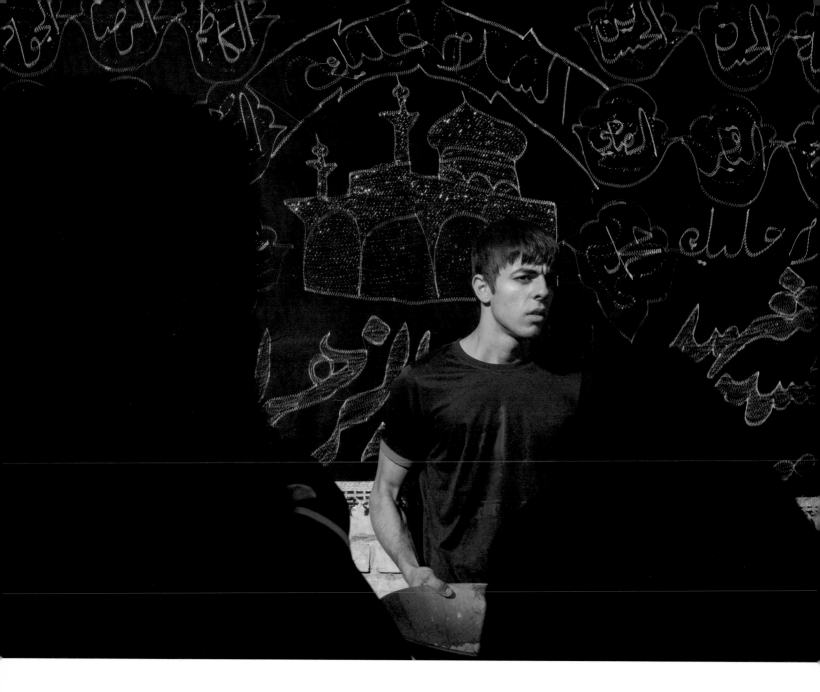

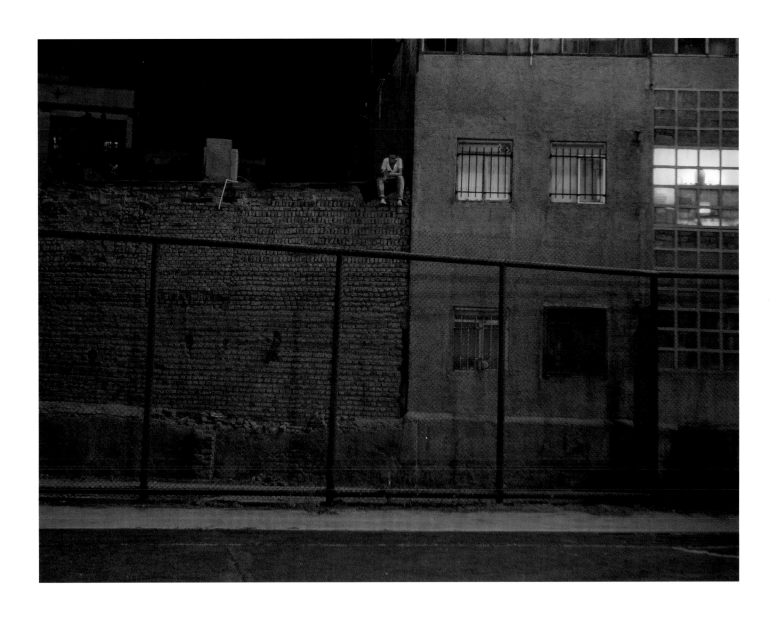

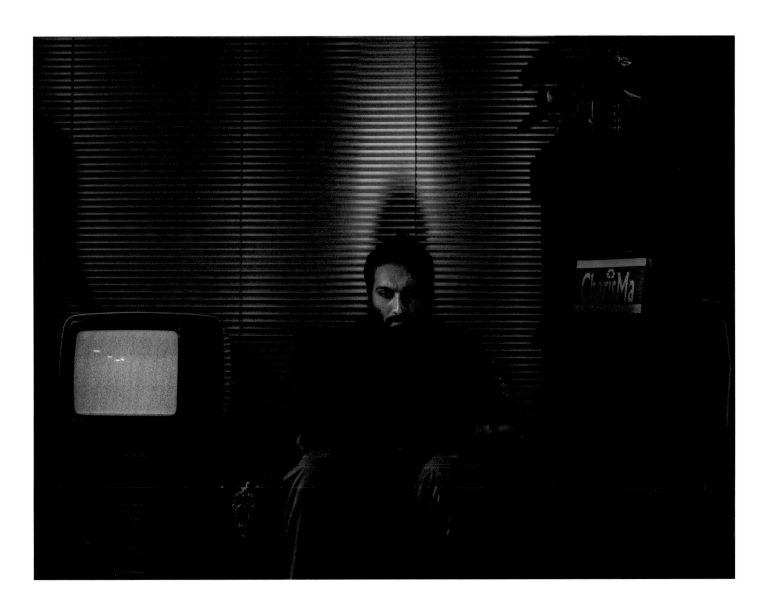

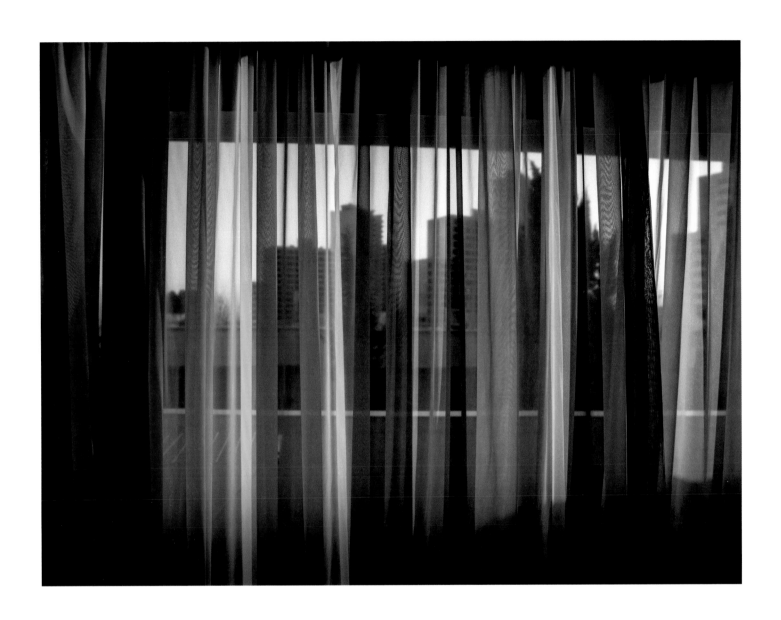

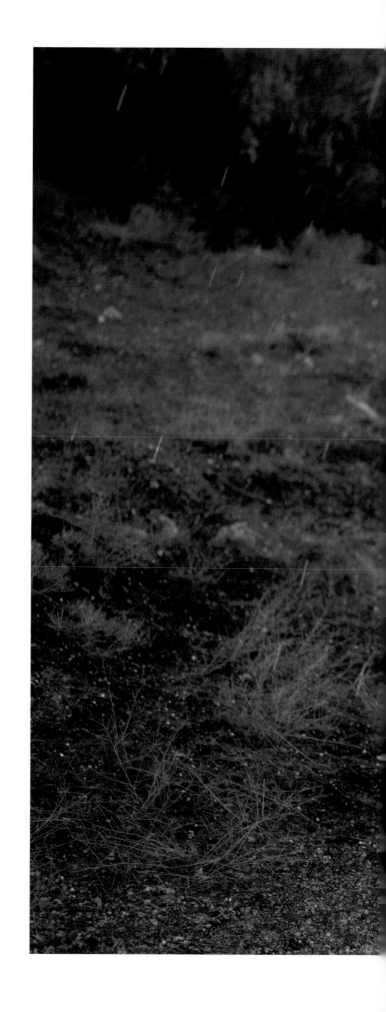

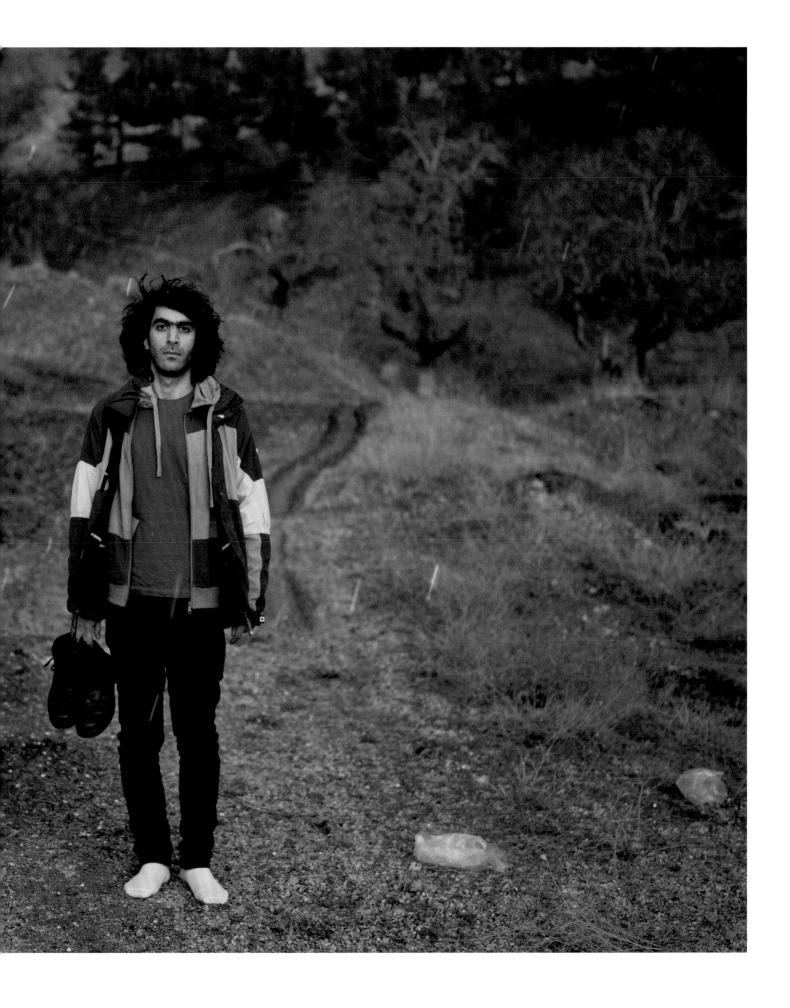

Bita

It's 3:00 p.m. and Bita is undergoing a lip augmentation procedure, accompanied by a friend.

"I'm a model. I'd love to be rich and glamorous like a supermodel. Of course it's hard to make that much money here. You can't rely on the underground catwalk shows, which are illegal, and I don't really approve of the legal public shows either. They're not my style. They're not glamorous at all. It's very difficult doing what I do here in Iran. The only way my fans can see my modelling work is on my Instagram page. Striving to be popular and loved is a good way to live. Whenever I leave the house I make sure everything about me is perfect, so I stand out."

Il est 15 heures. Bita se soumet à une intervention d'augmentation du volume des lèvres, elle est accompagnée par une amie.

«Je suis mannequin. J'aimerais devenir aussi riche et prestigieuse qu'une "super-model". Évidemment, c'est dur de gagner autant d'argent ici. Il n'est pas possible d'organiser des défilés clandestins, car ils sont illégaux, d'ailleurs je n'approuve pas non plus les défilés publics légaux. Ça n'est pas mon style. Cela n'a aucun prestige. En Iran, il est très difficile de travailler comme mannequin. La seule façon de faire connaître mon travail comme mannequin passe par ma page Instagram. S'efforcer de devenir populaire et aimée est une belle façon de vivre. Lorsque je sors de chez moi, je veille à être parfaite en tous points pour me distinguer. »

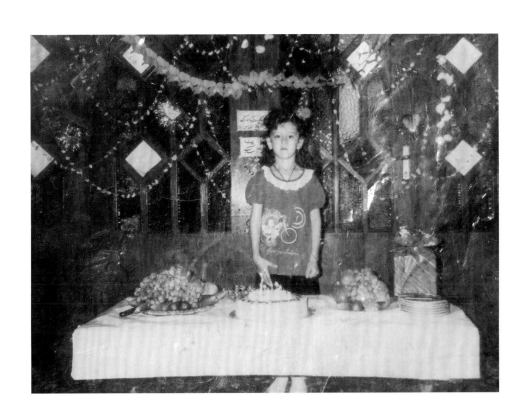

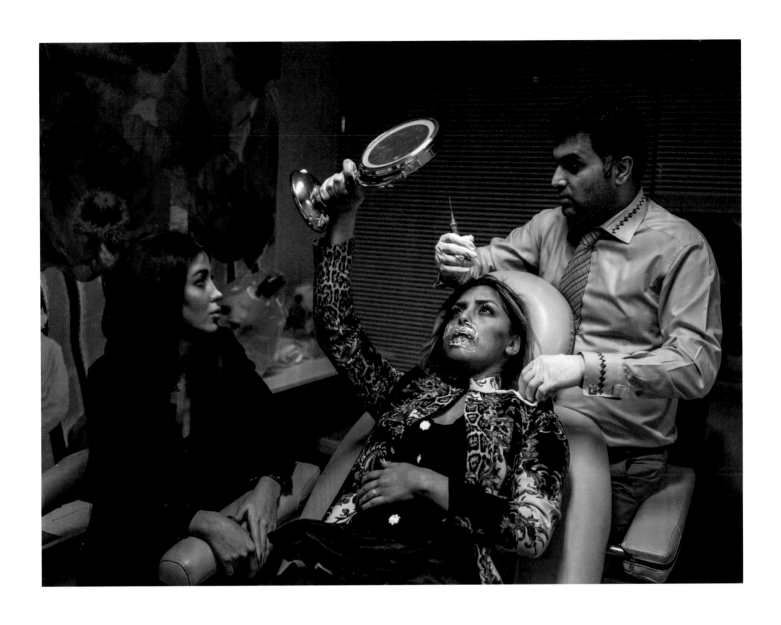

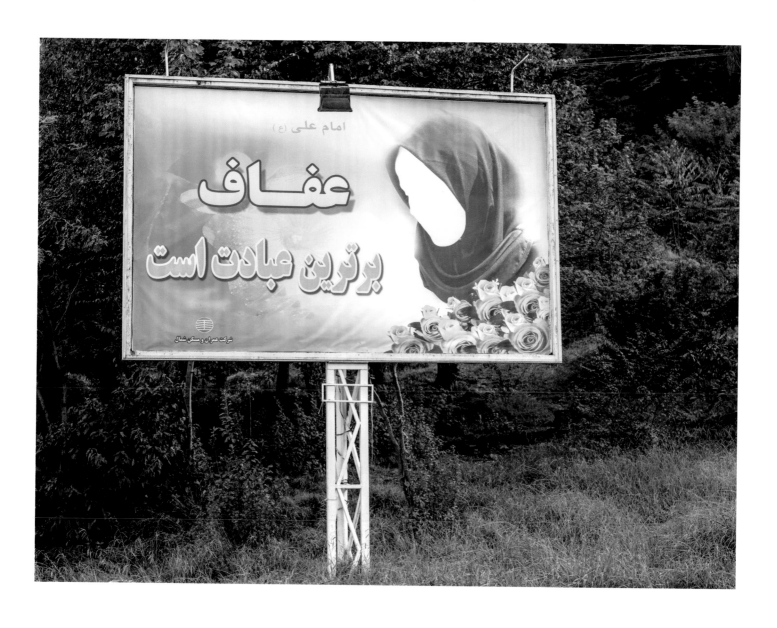

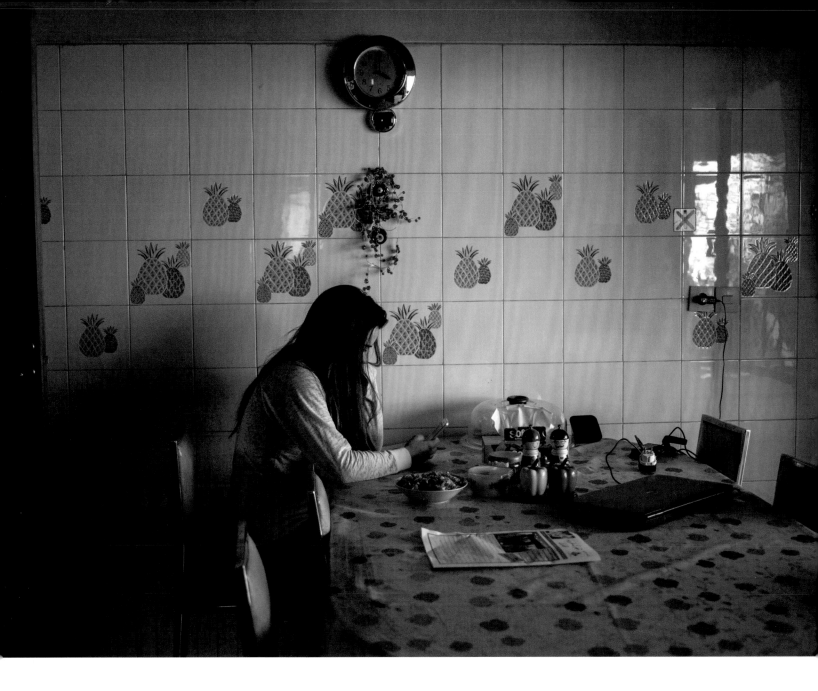

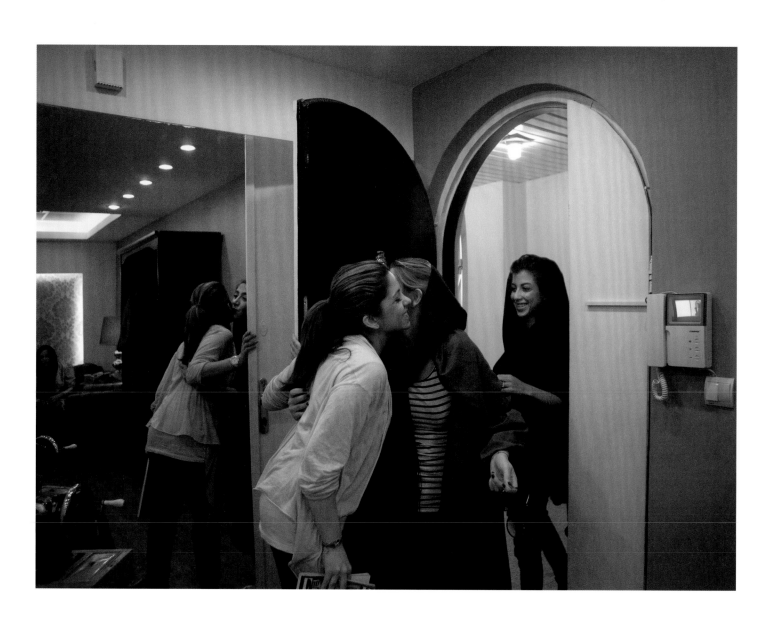

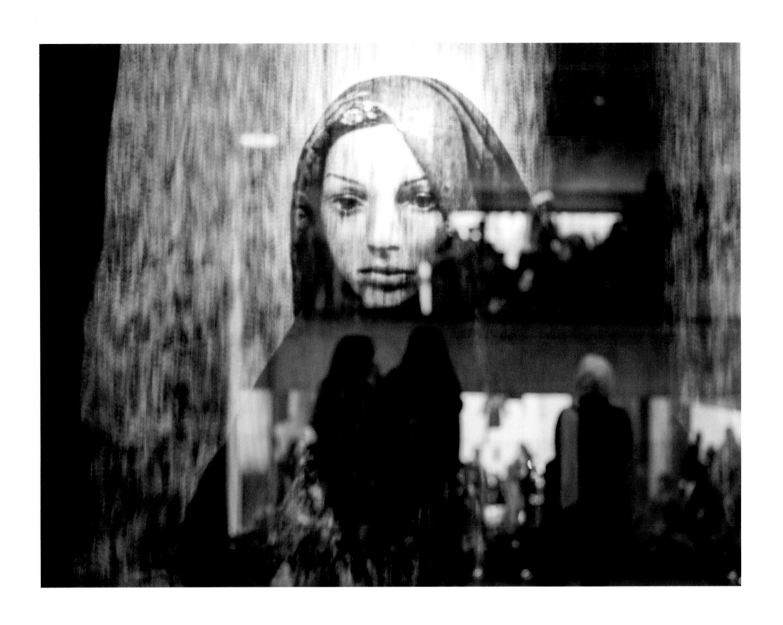

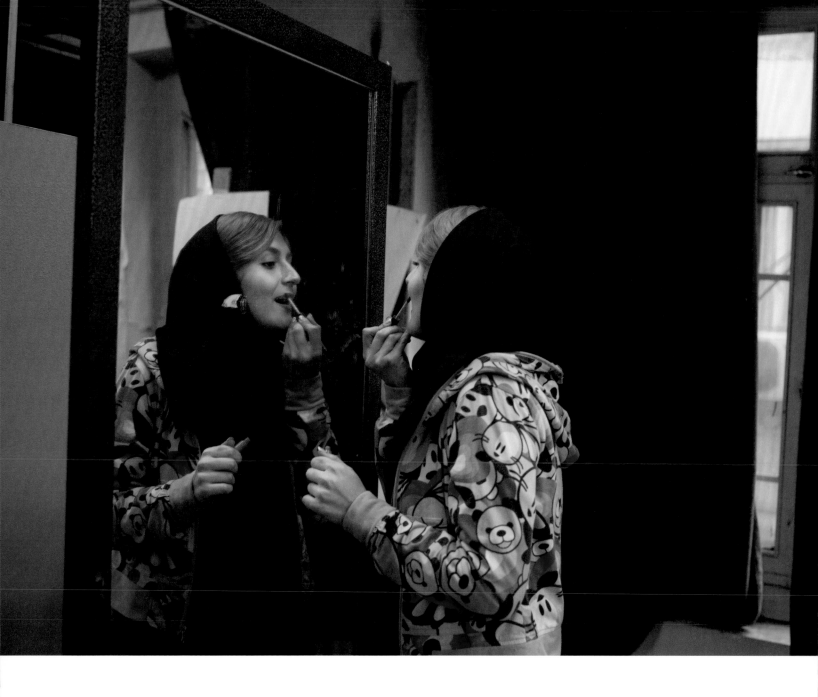

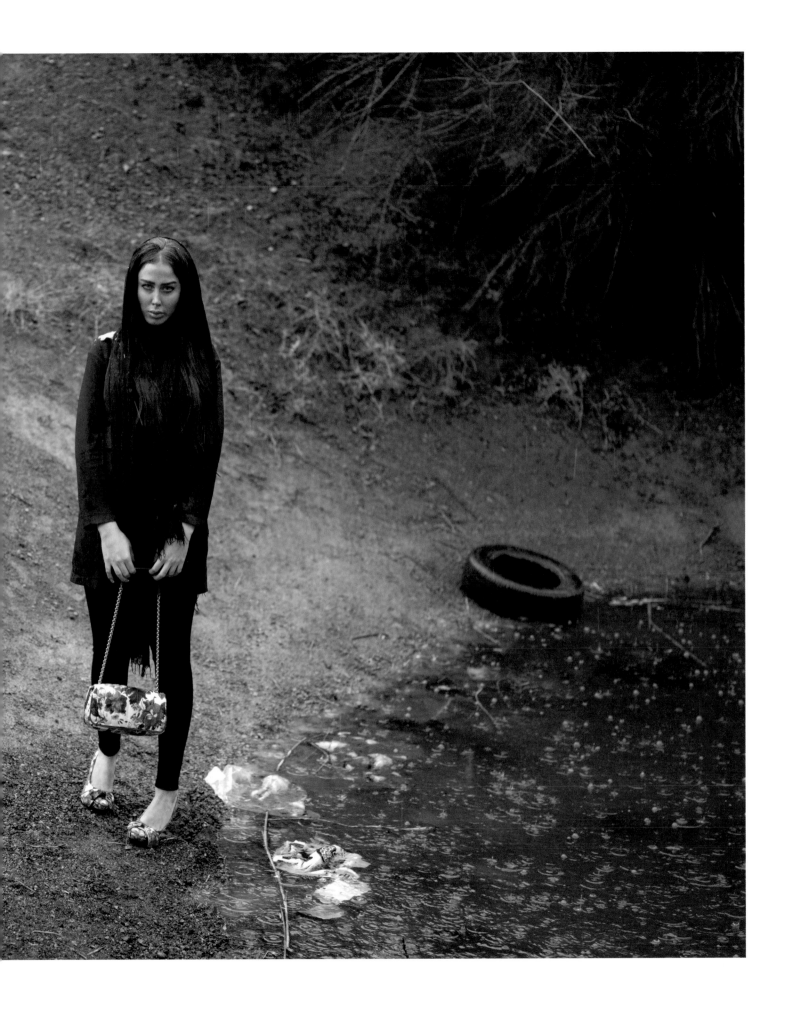

Pani

It's 8:00 p.m. and Pani lights up another cigarette.

"I'm happiest when I'm with friends. We make music and laugh. But hanging out with friends requires money. I don't have money. So my circle of friends is shrinking day by day. Life is becoming a loop. I want to live in a world free of judgments. I want to be able to feel comfortable in society. But I live in a world molded by preconceived notions. People here love to judge and have their opinions set in stone. It's difficult to be yourself here."

Il est 20 heures. Pani allume une autre cigarette.

« Je suis bien lorsque je suis en compagnie de mes amis. Nous écoutons de la musique et nous nous amusons. Mais il faut de l'argent pour pouvoir sortir avec les amis et je n'en ai pas. En fait, mon groupe d'amis est de plus en plus petit. La vie est en boucle. J'aimerais vivre dans un monde où l'on n'est pas jugé. J'aimerais me sentir à l'aise dans la société. Mais je vis dans un monde moulé sur des idées préconçues. Les gens ici adorent juger, leurs opinions sont gravées dans la pierre. Il est difficile d'être soi-même ici. »

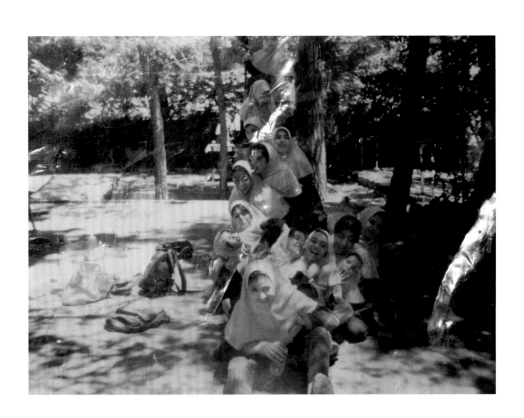

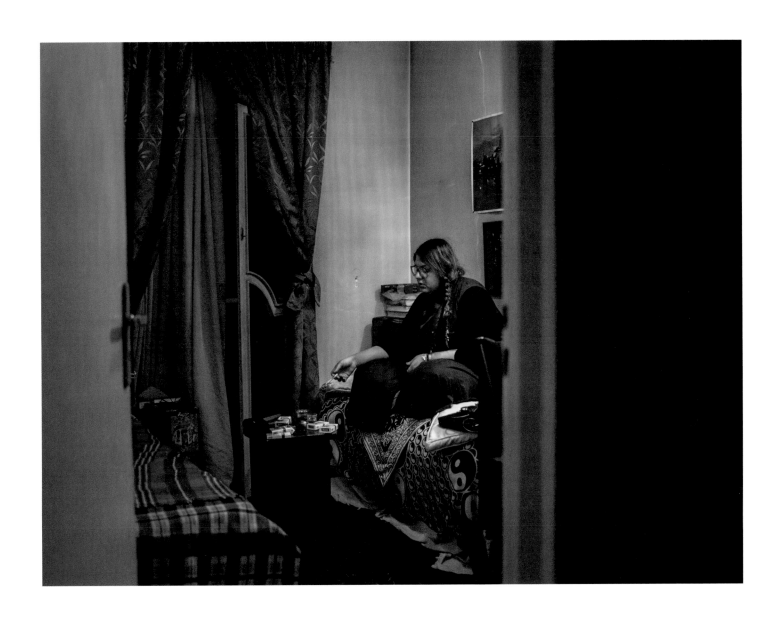

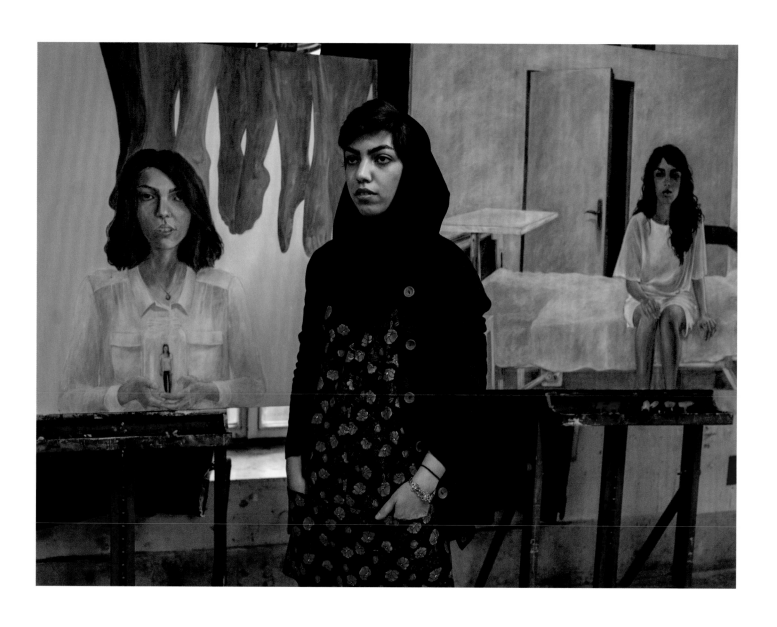

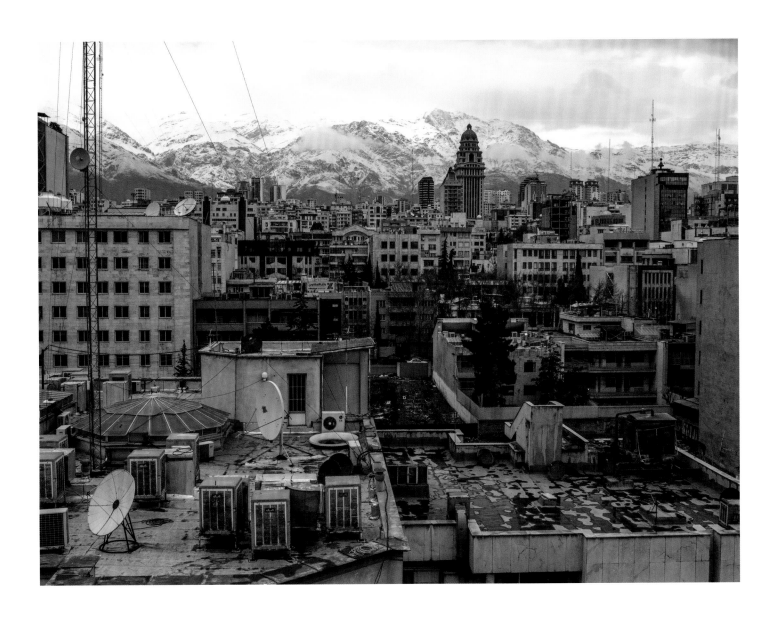

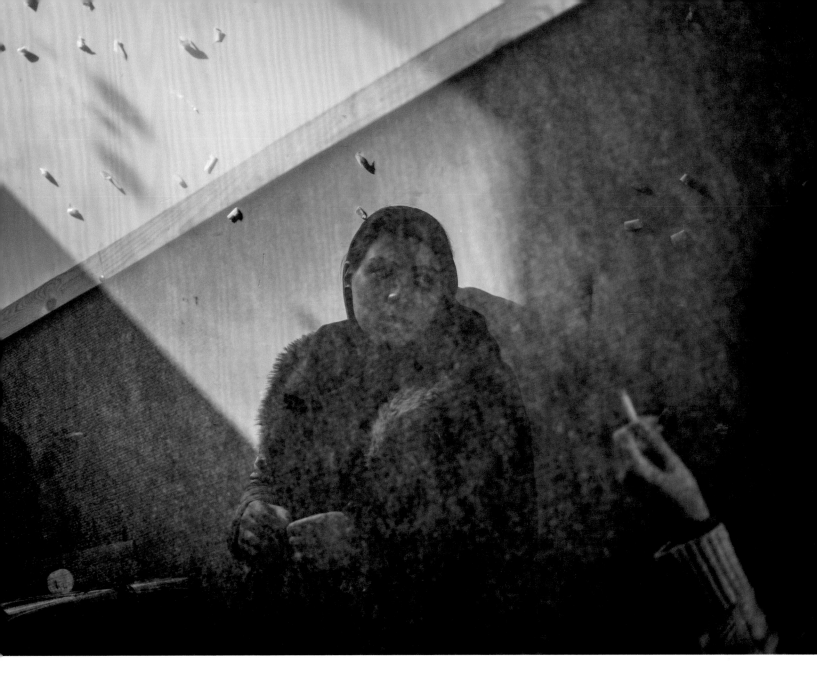

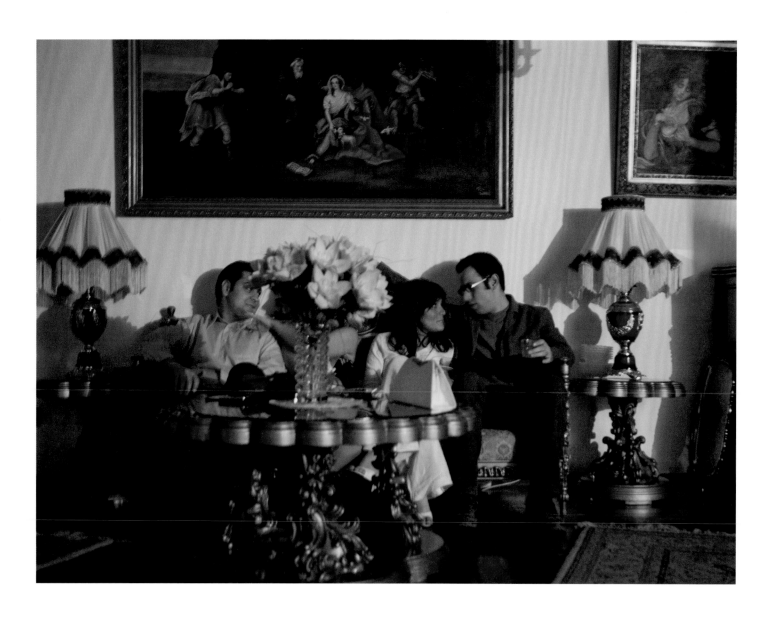

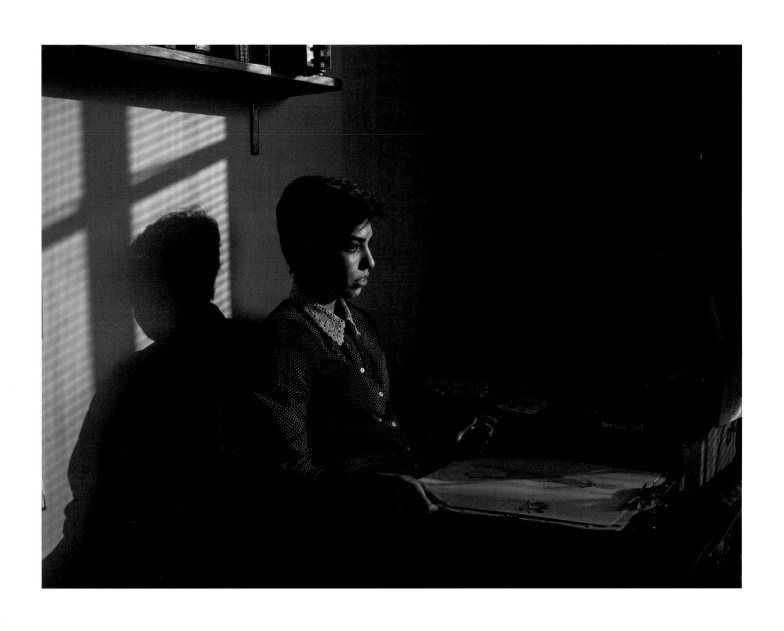

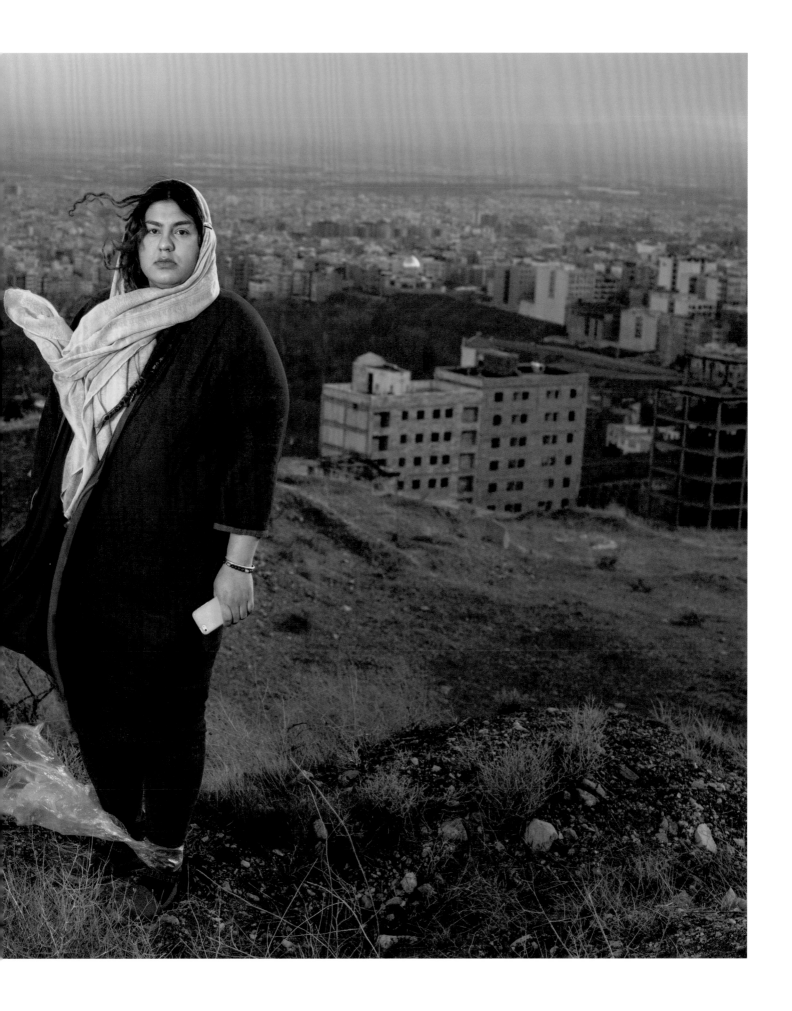

Somayeh

It's 12 noon and Somayeh is teaching an English class at an all-girls school in southern Tehran.

"I was raised in a small town near Isfahan, where everything was associated with religion. In a town where everybody knows each other, you lack individuality. For me the sky was out of reach. I married a relative, with whom I moved to Tehran. After a few years, we grew apart and could not remain married. But it took me seven years to get his permission for the divorce. Now I have a life of my own; like a dancer on a tightrope, I walk through this metropolis, ready to fall at each misstep. But I am grateful that I now at least have the individuality and freedom I once lacked. I have patience."

Il est 12 heures. Somayeh donne un cours d'anglais dans une école de filles au sud de Téhéran.

« J'ai grandi dans une petite ville près d'Ispahan où tout était lié à la religion. Dans une ville où tout le monde se connaît, il n'y a pas de vie privée. Le ciel était hors de portée pour moi. J'ai épousé un parent et nous avons déménagé à Téhéran. Nous nous sommes séparés après quelques années, car nous étions devenus trop différents l'un de l'autre. Il m'a fallu attendre sept ans avant d'obtenir son autorisation au divorce. Aujourd'hui, j'ai ma propre vie. Telle une danseuse sur la corde raide, je parcours cette métropole, prête à tomber au moindre faux pas. Malgré tout, je suis heureuse d'avoir obtenu la liberté qui me manquait autrefois. Je suis patiente. »

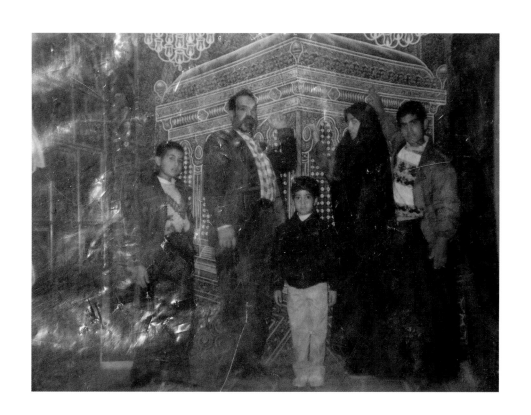

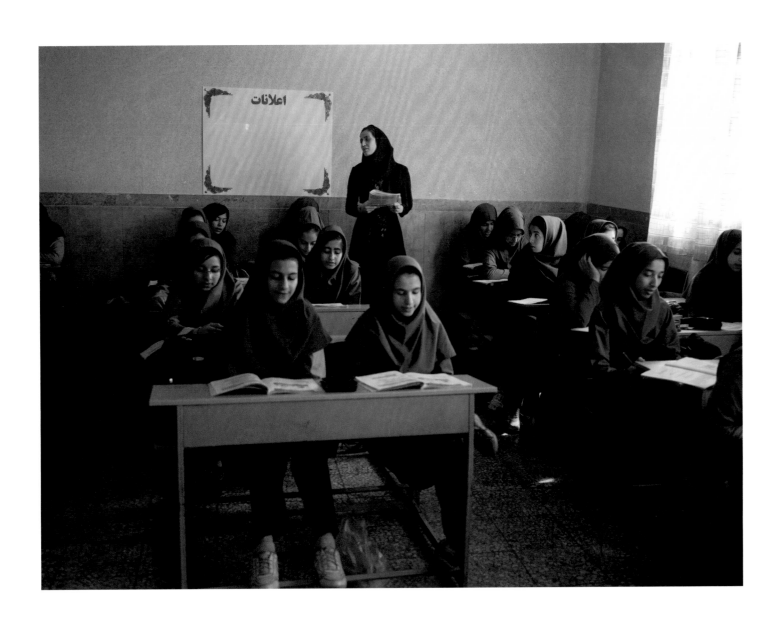

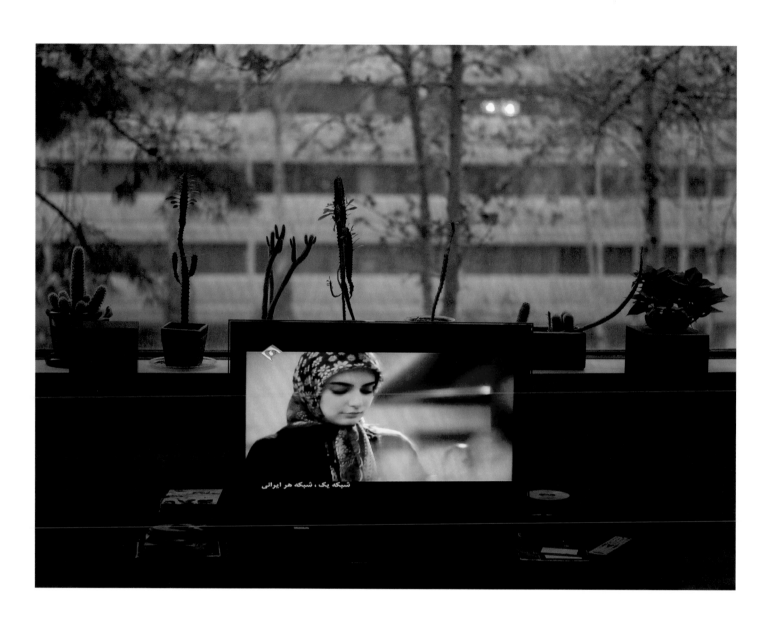

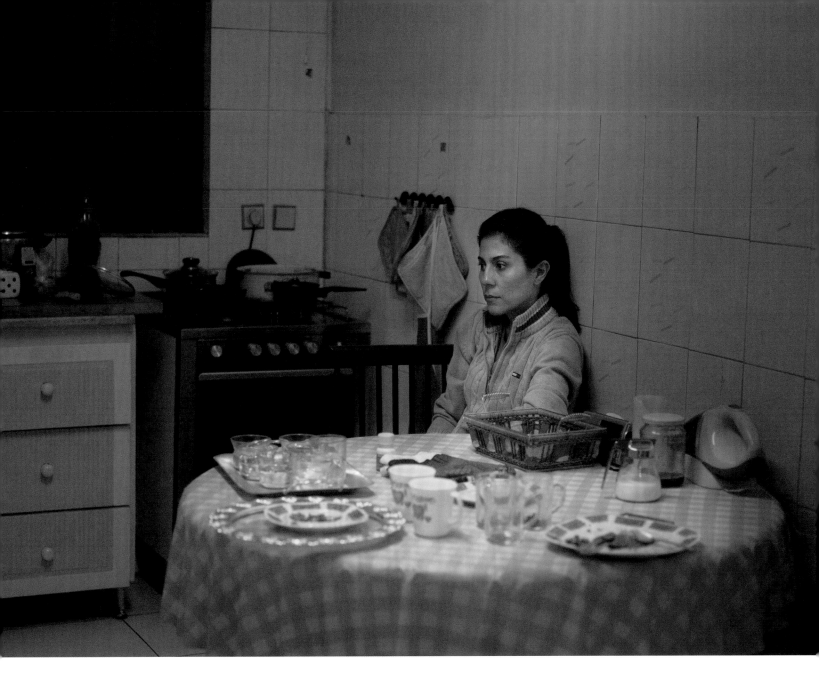

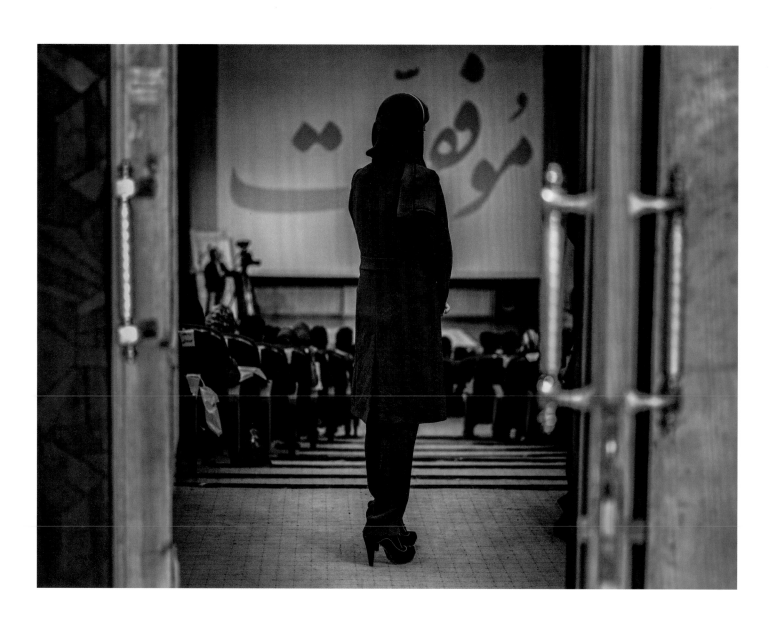

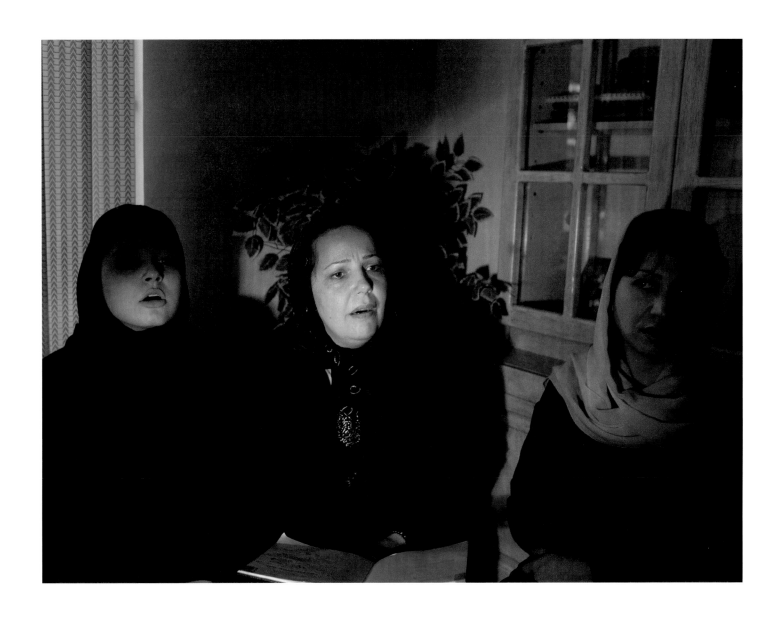

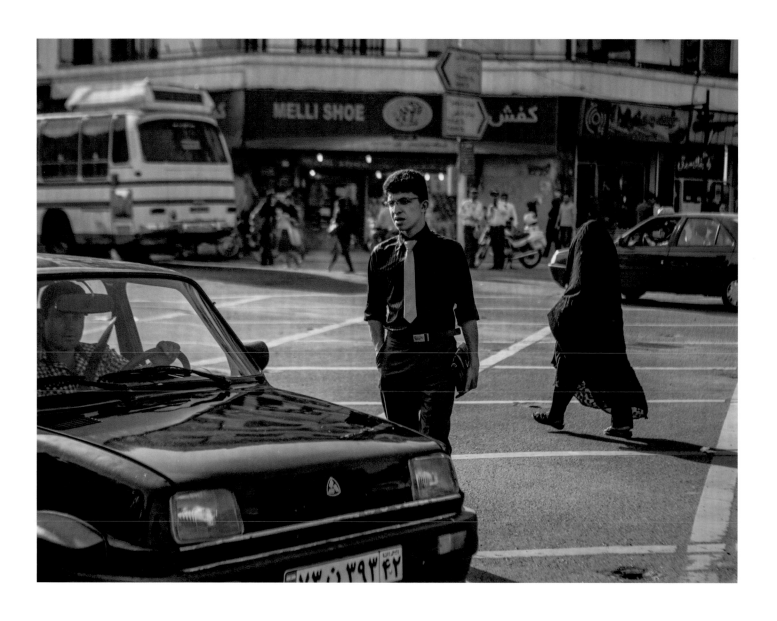

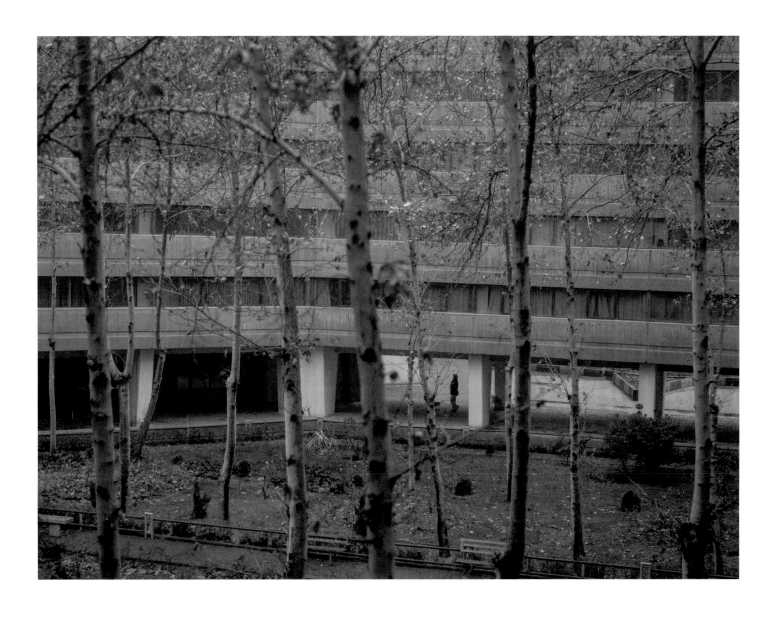

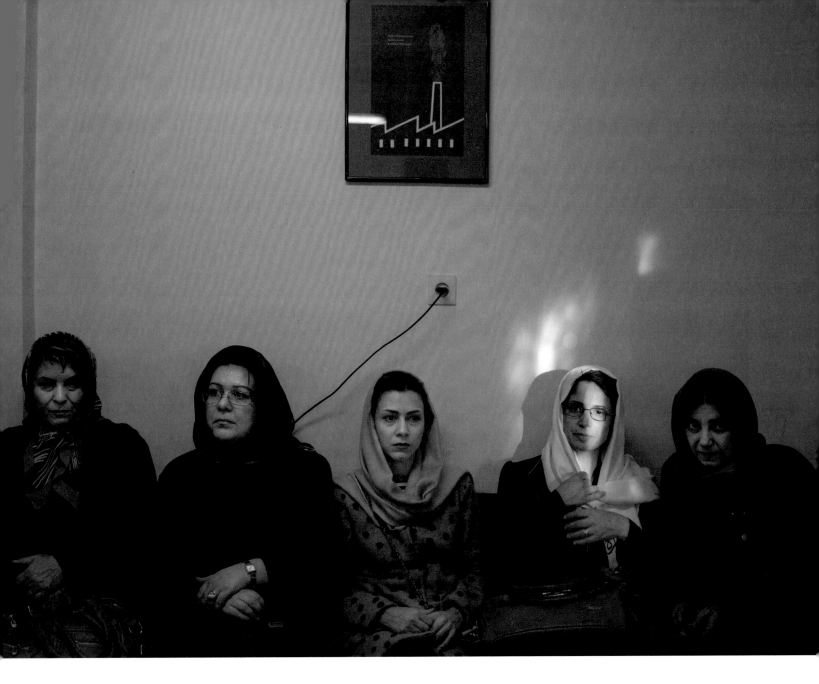

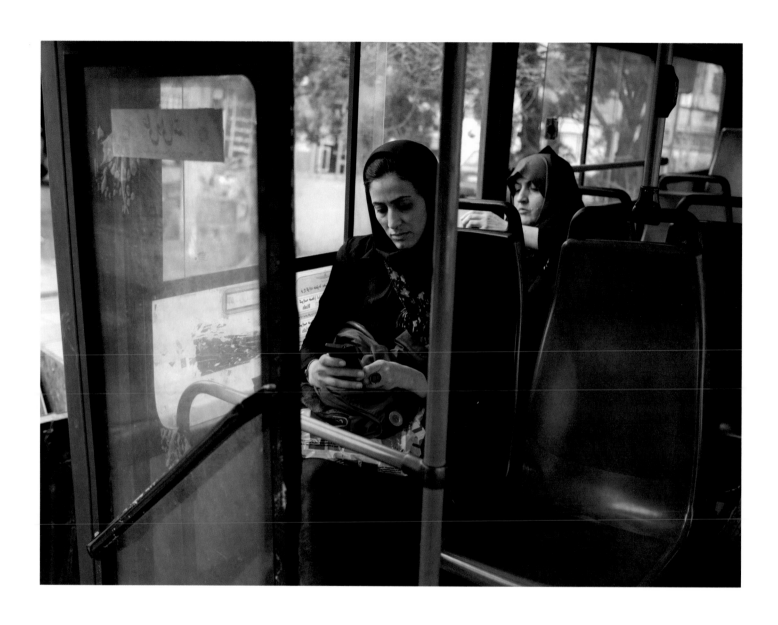

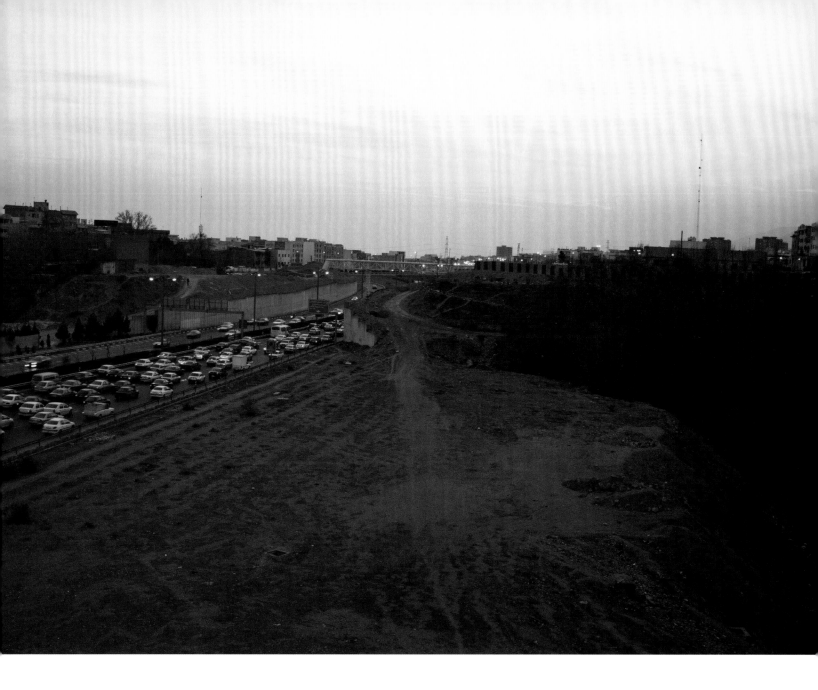

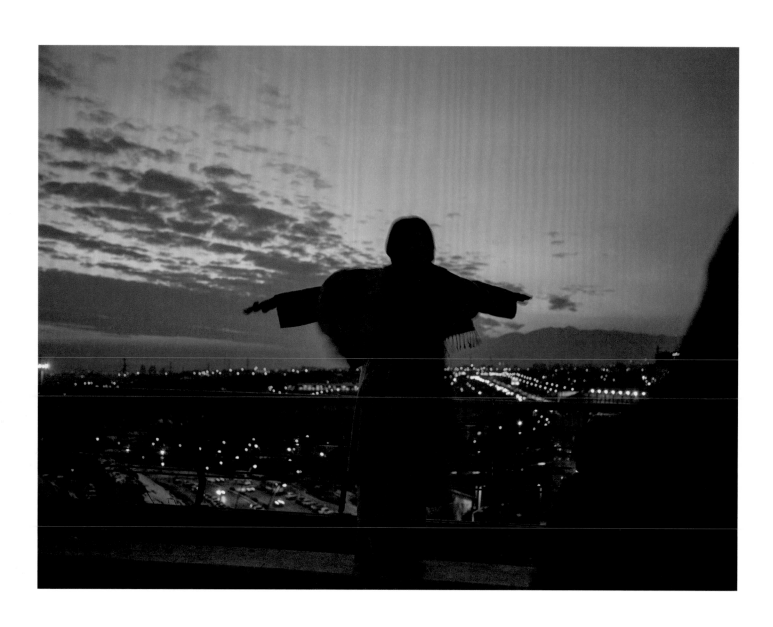

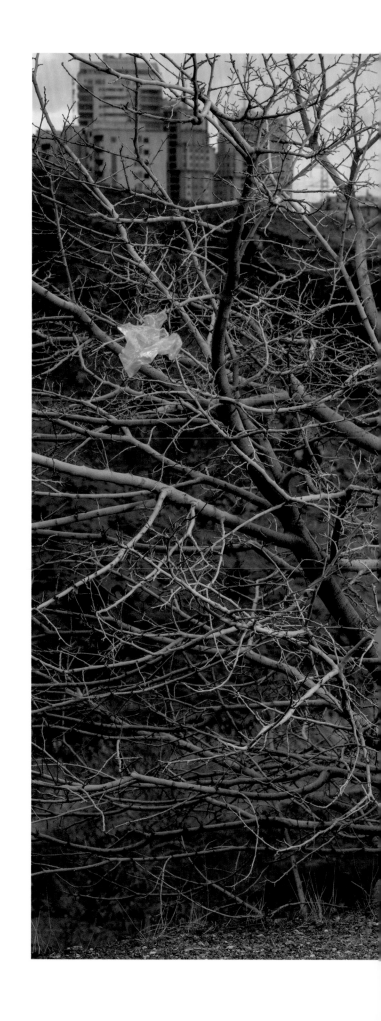

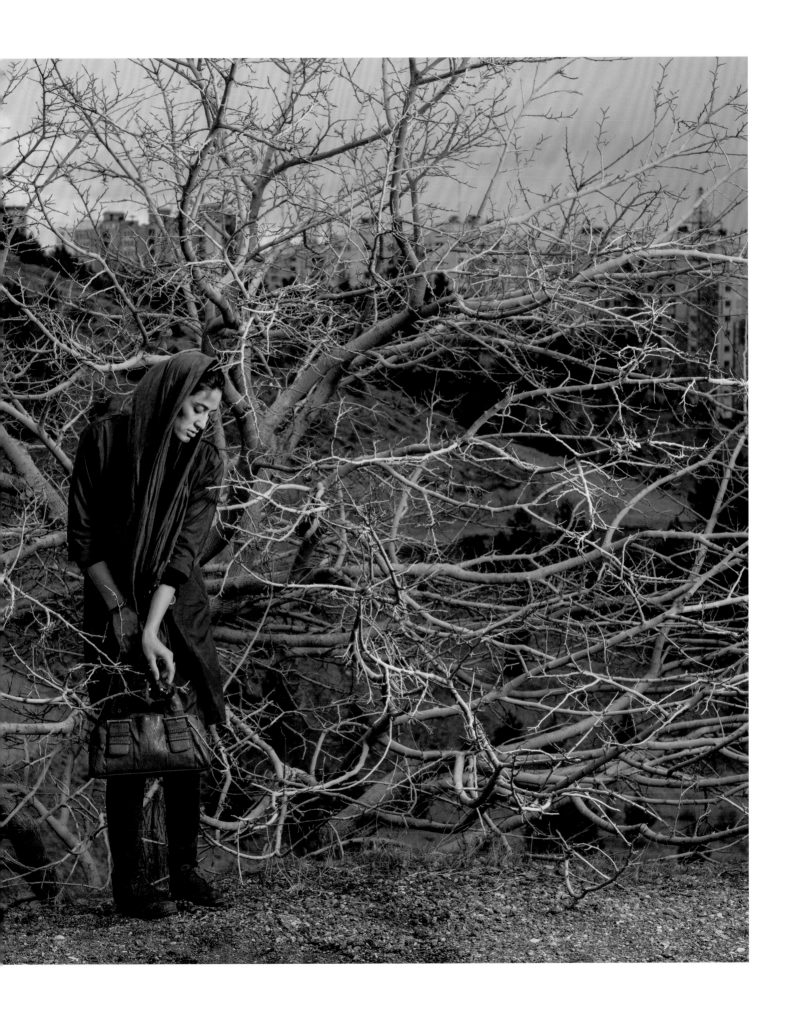

Sami

It's 12 noon and Sami embraces his wife as they hang out in a villa by the Caspian Sea.

"About three months ago my wife, Nazanin, left Iran to pursue a better life in another country: a life with more stability and less economic pressure. She is trying to figure out a way for me to join her. I have my doubts. I don't really think moving abroad is the right choice for me. We have our roots here. I'm not afraid of change but I don't enjoy it in the same way my wife does. Now that she is gone I feel lonely. Later I will be grateful, she tells me."

Il est 12 heures. Sami embrasse sa femme alors qu'ils se promènent dans une villa au bord de la Mer Caspienne.

« Il y a environ trois mois, ma femme Nazanin a quitté l'Iran à la recherche d'une vie meilleure dans un autre pays, une vie plus stable avec moins de contraintes économiques. Elle cherche maintenant un moyen pour que je la rejoigne. Quant à moi, je ne suis pas sûr de vouloir quitter le pays et je ne crois pas que ce soit une solution en ce qui me concerne. Nos racines sont ici. Je ne crains pas le changement, mais partir ne me stimule pas autant que cela stimule ma femme. D'un autre côté, elle me manque. Elle dit qu'après un certain temps je lui serai reconnaissant d'être parti.

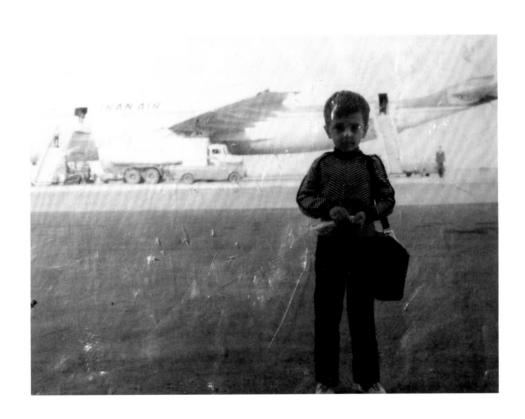

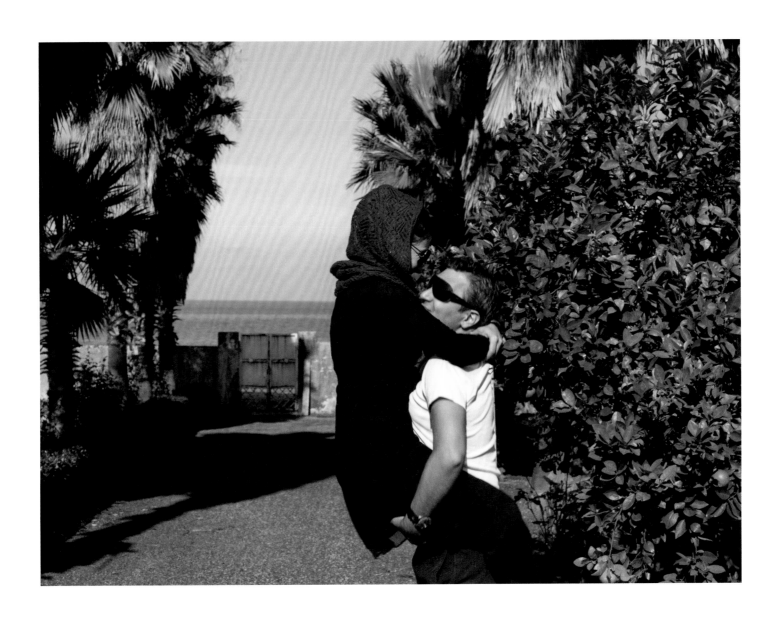

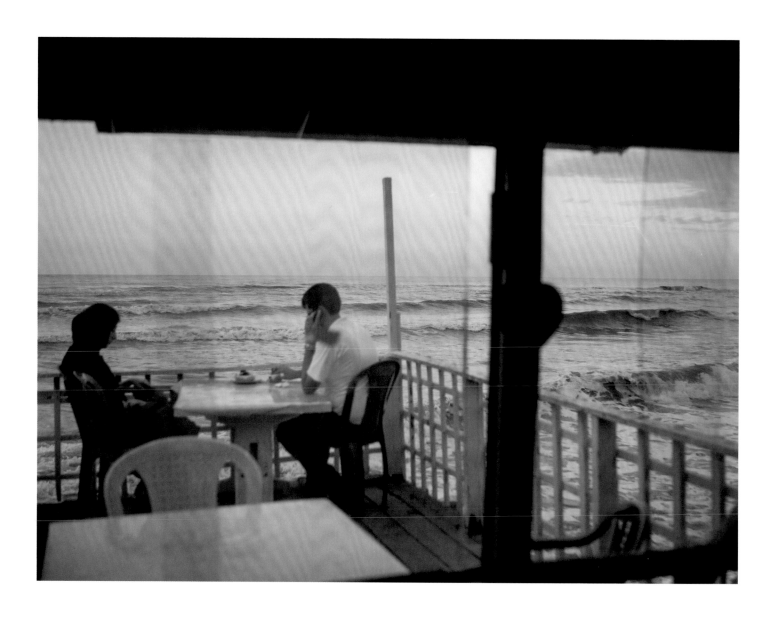

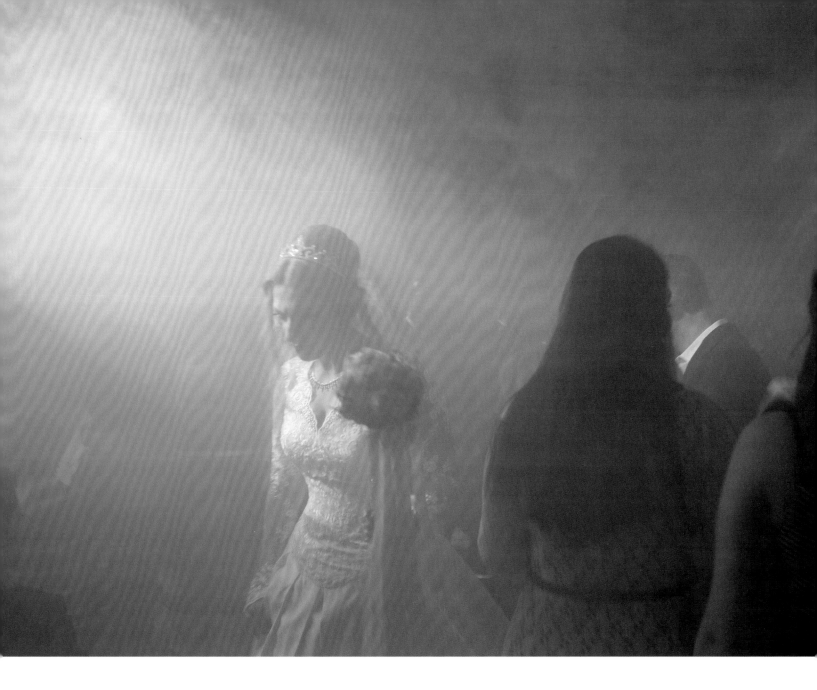

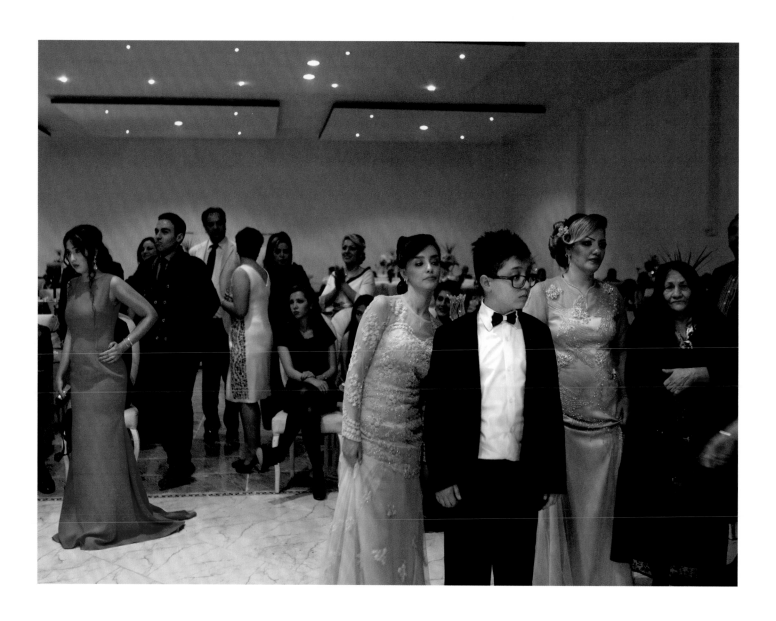

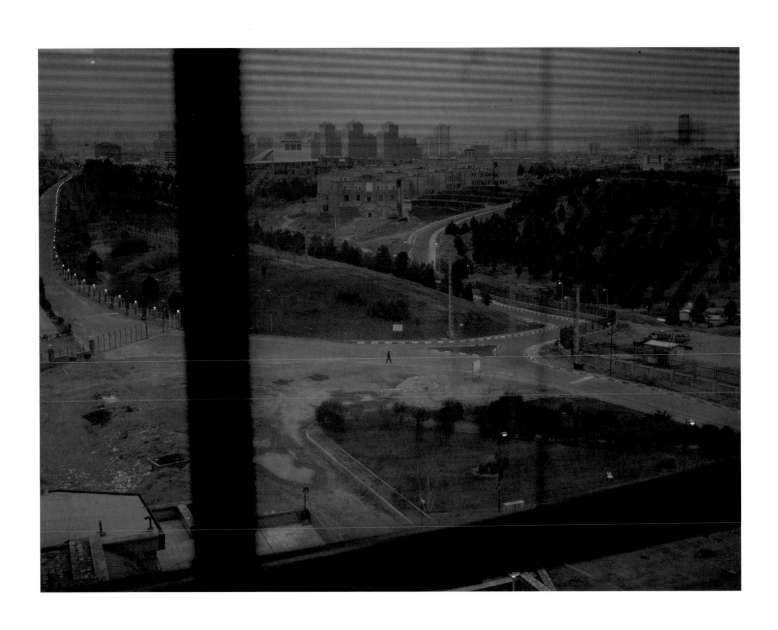

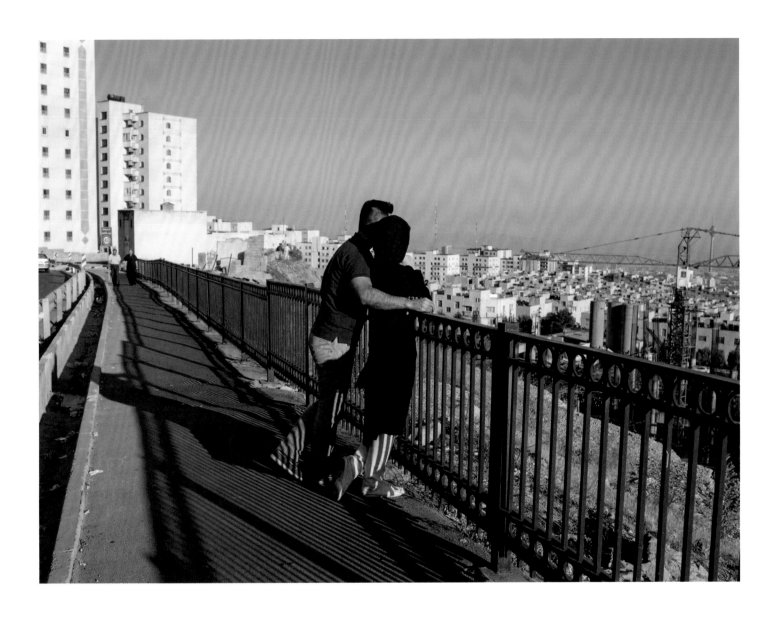

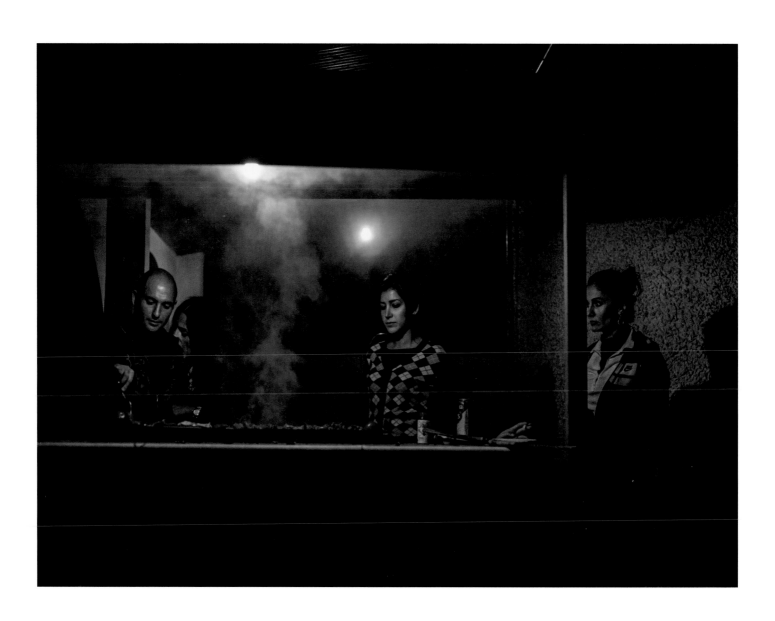

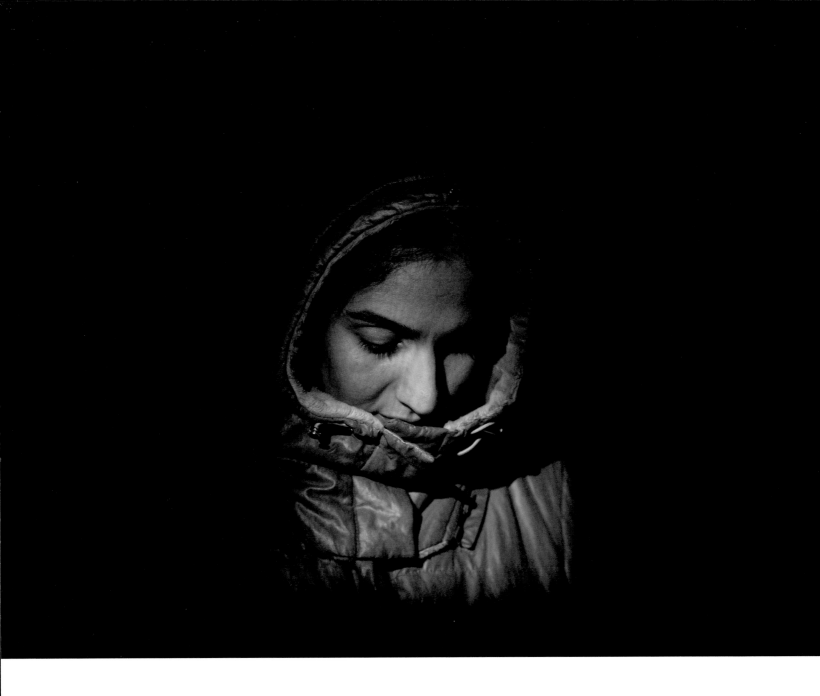

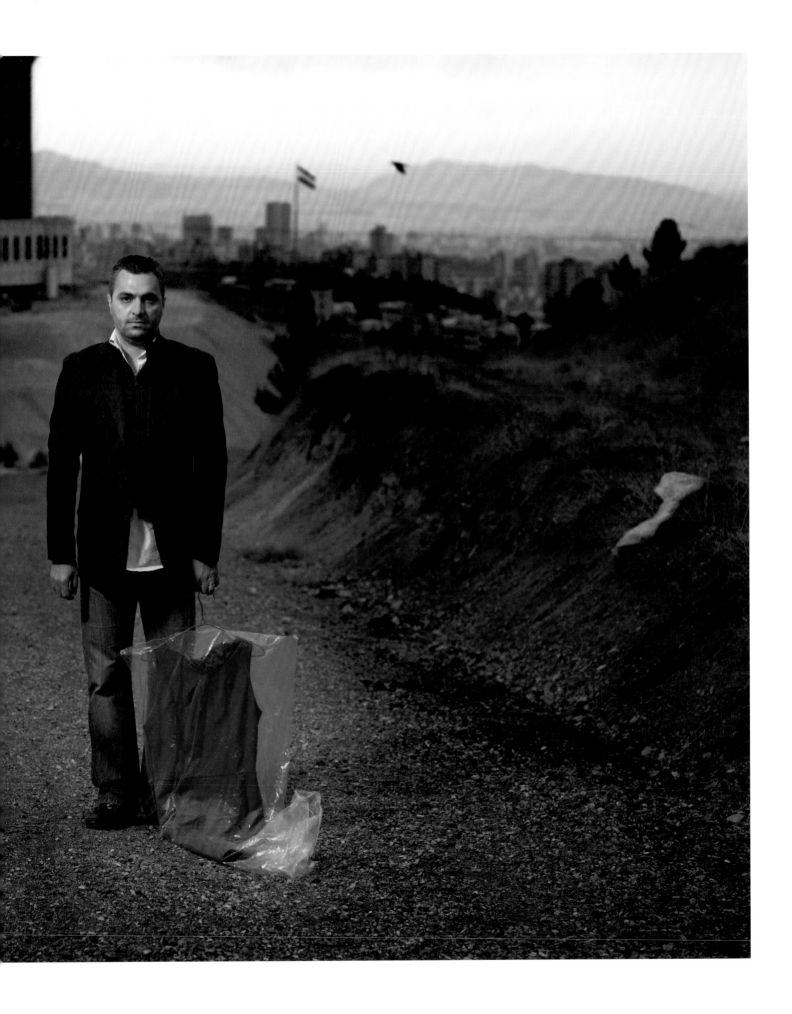

Ali

19 Ali holding his daughter, Hadis, who is celebrating her eighth birthday with family. Ali et sa fille Hadis, qui fête ses huit ans en famille.

20 A man trying to block the camera during a political event in Tehran. Un homme tente de m'empêcher de prendre des photos pendant une manifestation politique à Téhéran.

21 A man daydreaming in his car, with portraits of martyrs decorated with light bulbs in the background. Un homme rêvasse dans sa voiture, dans le fond on peut voir les portraits des martyrs décorés d'ampoules électriques.

22 Presidential campaign in Tehran. Campagne présidentielle à Téhéran.

23 Security officers on a rooftop, monitoring a rally. Officiers de sécurité sur un toit en train de surveiller un rassemblement.

25 A view of a microphone and an empty stage in Tehran. Un micro et une scène vide à Téhéran.

26 A view of Tehran from a mountain, with Ali walking down in the foreground. Vue de Téhéran depuis une montagne avec Ali dans le fond.

Mahud

31 Mahud, climbing the wall of the abandoned empty swimming pool, which is the only quiet place he can find to practice singing. Mahud gravit le mur de la piscine abandonnée et vide qui est le seul endroit tranquille qu'il a trouvé pour s'exercer au chant.

32 A view of what was meant to become an outdoor cinema in Tochal, in the north of Tehran. Vue de ce que devait devenir un cinéma en plein air à Tochal, au nord de Téhéran.

33 Mitra Hajar, a famous Iranian actress, backstage preparing to shoot a scene for the movie she is starring in called Atash Bas [Cease Fire]. Une actrice iranienne très connue, Mitra Hajar, dans les coulisses, alors qu'elle se prépare pour une scène du film où elle joue comme protagoniste, Atash Bas [Cessez-le-feu].

35 Shima sitting in her house after violin practice. Above her head there is a portrait of her grandmother. Shima, chez elle, après ses exercices de violon. Un portrait de sa grand-mère trône au-dessus de sa tête.

36 A large drawing of a woman without Islamic covering hidden behind a large sheet of white paper as a girl tries to sneak a peek. Un grand dessin de femme sans le voile islamique, caché derrière une grande feuille de papier blanc, une petite fille essaie de l'entrevoir.

37 Mahoud together with a group of young Iranian male and female stage artists practicing for a performance by Anahita Razmi, in collaboration with Hasti Goudarzi. Mahoud en compagnie de jeunes artistes iraniennes et iraniens répétant un spectacle d'Anahita Razmi, en collaboration avec Hasti Goudarzi.

39 A view of a highway in Tehran. Vue d'un périphérique à Téhéran.

40 A view of western Tehran on a snowy winter's day. Vue de la partie occidentale de Téhéran, un jour de neige.

41 Portrait of Sanaz in front of her apartment block in Ekbatan. Portrait de Sanaz en face de son immeuble à Ekbatan.

42 Aria, a young artist, visiting the set of his friend's movie. It took them almost a year to get the required permission to shoot. Aria, un jeune artiste en visite sur le set du film de son ami. Ils ont dû attendre presque un an avant d'obtenir le permis de tourner.

43 Two young men in a restaurant in western Tehran, with footage of the Islamic Revolution being shown on national TV. Deux jeunes hommes dans un restaurant à l'ouest de Téhéran, des séquences de la Révolution islamique sont diffusées à la télévision nationale.

44 Portrait of Mahud. Portrait de Mahud.

Najieh

48 A young family looking at an Islamic Revolution poster while crossing the street. Najieh chez elle, avec ses cousines, pendant une fête de famille.

49 Najieh and her two sons during a parade celebrating the thirty-fifth anniversary of the Islamic Revolution in Freedom Square, February 11, 2014. Najieh et ses fils pendant une procession à l'occasion du 35ᵉ anniversaire de la Révolution islamique à Place de la Liberté, le 11 février 2014.

50 Group of supporters of the former presidential candidate, Mohammad Reza Aref, a reformist candidate. Un groupe de partisans du candidat réformiste précédent aux élections présidentielles, Mohammad Reza Aref.

Captions

51 A woman riding a bicycle by the Caspian Sea. Une femme à vélo dans la région de la Mer Caspienne.

52 A group of primary school girls playing in a park. When girls start school in Iran, they are supposed to wear certain uniforms designed by their schools. Un groupe d'écolières jouent dans un parc. En Iran, les filles doivent porter l'uniforme de l'école qu'elles fréquentent.

53 Najieh and another woman doing volunteer work with underprivileged children at a school. Najieh et une autre femme font du bénévolat pour aider des enfants défavorisés auprès d'une l'école.

54 Portrait of Najieh. Portrait de Najieh.

Fati
59 Fati cooking in the kitchen of a house where she works. For a full day of work she makes around 20 $/15 €. Iran's lower-middle class is under great pressure to survive. Fati dans la cuisine de la famille où elle travaille. Elle gagne environ $ 20/€ 15 par jour. La classe moyenne inférieure en Iran a de gros problèmes économiques.

60 The hands of a female worker, holding a cigarette and a fake Chanel handbag. Les mains d'une ouvrière qui tient une cigarette et une contrefaçon de sac à main Chanel.

61 Men looking out of the window of an inner-city bus on Valiasr Street, a twelve-kilometer-long boulevard that snakes up from southern Tehran all the way north. Des hommes regardent par la fenêtre d'un bus, boulevard Valiasr, avenue de 12 km qui serpente du sud au nord de Téhéran.

62 A woman walks behind a concrete column in the middle of a highway. Une femme marche derrière une colonne en béton au milieu de la chaussée.

63 A woman adjusting her chador in the prayer room of a mosque. Une femme ajuste son tchador dans l'espace de prière d'une mosquée.

65 A pro-conservative man holding a sign in Revolution Street in Tehran during a rally. The sign reads, "Our word is one: resistance, and nothing else." Un partisan des conservateurs avec une pancarte, rue de la Révolution à Téhéran, pendant une manifestation. Sur la pancarte, on peut lire « Nous n'avons qu'un seul mot : Résistance ».

66 A taxi driver in his cab on a rainy day, with a poster of an upcoming performance of Samuel Beckett's famous play *Waiting for Godot* in the background on the Parkway intersection. Un chauffeur de taxi dans son véhicule un jour de pluie, en arrière-plan du carrefour, une affiche de la pièce de théâtre de Samuel Beckett *En attendant Godot*.

67 Young men gathered around a street vendor in southern Tehran. Jeunes gens réunis autour d'un vendeur de rue, sud de Téhéran.

68 Portrait of Fati. Portrait de Fati.

Mehdi
72 A group of neighborhood friends, sitting on a lawn. Un groupe de voisins assis sur la pelouse.

73 Portrait of Mehdi in his café, called Bitter Café, in downtown Tehran. Portrait de Mehdi dans son café, le Bitter Café, dans le centre-ville de Téhéran.

74 A worker drilling into the wall to fix a vent on the campus of Tehran University of Art. Un ouvrier perce le mur pour monter un ventilateur sur le campus de l'Université d'art de Téhéran.

75 Student's painting of a man holding up his birth certificate in front of his face at Tehran University of Art. Tableau d'un homme tenant son certificat de naissance devant son visage à l'Université d'art de Téhéran.

76 A Che Guevara poster in Babak's bedroom: "I shall not conform, even if they smother me; I will never compromise my beliefs for righteousness," says the writing in Farsi. Un poster de Che Guevara dans la chambre de Babak : « Je ne veux pas me conformer, même si l'on m'étouffe. Je ne ferai jamais de compromis au nom de la rectitude », déclare le texte en Farsi.

77 Babak smoking a cigarette by his bedroom window. Babak fume une cigarette à la fenêtre de sa chambre.

78 A young man helping his family during a religious event. Un jeune homme aide sa famille pendant une célébration religieuse.

79 A young boy sitting on the rooftop of his house in southern Tehran, looking at his cell phone. Un jeune garçon est assis sur le toit de sa maison qui se trouve au sud de Téhéran, il regarde son téléphone cellulaire.

80 An ashtray filled with cigarette butts. Un cendrier rempli de mégots.

81 Shahin, on the Internet, while taking a break from his barista duties at Bitter Café. Shahin navigant sur Internet pendant une pause au Bitter Café.

83 A view of Tehran through the curtains of an apartment. Vue de Téhéran à travers les rideaux d'un appartement.

84 Portrait of Mehdi. Portrait de Mehdi.

Bita

88 Portrait of Marjan in her bedroom. Portrait de Marjan dans sa chambre à coucher.

89 Bita and her friend, Shabnam, at a plastic surgeon's office in Tehran. She is preparing to get Botox injections in her cheeks and lips. Beauty and trying to be beautiful is part of Iran's refined culture, but in recent years the huge popularity of nose jobs and Botox in particular has led to a standardization in faces. Bita, en compagnie de son amie Shabnam, dans un cabinet de chirurgie esthétique de Téhéran. Elle y vient pour des injections de Botox au niveau des joues et des lèvres. Le goût pour la beauté fait partie de la culture iranienne qui est très raffinée, mais ces dernières années, les rhinoplasties et les injections de Botox, notamment, ont conduit à une standar-disation des visages.

90 "Chastity is the best way to worship", on a roadside billboard near a forest in northern Iran. « La vénération passe par la chasteté ». Un panneau posé le long de la route près d'une forêt au nord de l'Iran.

91 Negin in the kitchen of her parents' house, texting a friend. Negin, installée dans la cuisine, envoie un texto.

92 Aida welcoming her friends to her studio in Pasdaran Street, where she makes extra money by designing and selling fashionable Islamic overcoats. Aida accueille ses amis à Pasdaran Street où elle gagne un peu d'argent en créant et en vendant des man-teaux islamiques à la mode.

93 Projection of a mannequin during an Islamic fashion exhibition. In an attempt to persuade women to adhere to the dress codes, some in the government have started "cultural" campaigns, offering more modern Islamic coats. Projection d'un mannequin pen-dant un défilé de mode islamique. Afin de persuader les femmes d'accepter les règles d'habillage, des cadres du gouvernement ont lancé des campagnes culturelles en pro-posant des manteaux islamiques aux coupes modernes.

95 A view of western Tehran on a snowy winter's day. Une vue de la partie occidentale de Téhéran, un jour de neige.

96 A student applying make-up in front of a class mirror. Une étudiante se maquille en utilisant le miroir de sa classe.

97 Lipstick and footprint marks on the wall of Golestan Shopping Mall. Marques de rouge à lèvre et empreintes sur le mur du centre commercial de Golestan.

98 Portrait of Bita. Portrait de Bita.

Pani

103 Pani smoking in the bedroom she shares with her sister. As she grows older, she wor-ries that she will have to stay in this bedroom for the rest of her life. Pani fume dans la chambre qu'elle partage avec sa sœur. Elle se demande si elle devra passer le reste de sa vie dans cette pièce.

104 Shiva posing in front of a nightmarish por-trait her friends drew of her. Shiva pose face à un portrait cauchemardesque d'elle réalisé par ses amis.

105 A view of Tehran from the balcony of an apartment. Vue de Téhéran du balcon d'un appartement.

107 Girls smoking in a hallway of the university during a break. Des filles qui fument dans un couloir pendant une pause à l'université.

108 Two couples sitting together during a friendly gathering. Deux couple dans une fête entre amis.

109 A view of a young girl's room at her parents' house. Because of unemployment and high housing prices, an entire generation is living with their parents. La chambre d'une jeune fille chez ses parents. À cause du chômage et des loyers élevés, toute une génération vit chez ses parents.

110 A sculpture of the head of a woman in a sculpting workshop. Une tête sculptée de femme dans un atelier de sculpture.

111 Shiva, a student at Tehran University of Art, doing sketches for an assignment. Shiva, étudiante à l'Université de Téhéran, réalise des dessins pour un devoir.

112 Portrait of Pani. Portrait de Pani.

Somayeh

117 Somayeh teaching English to her class in a junior high school. Somayeh dans sa classe d'anglais à l'école secondaire.

118 The TV in Mahnaz's living room is tuned to an Iranian state TV soap opera. Such shows often center on families; in reality divorce rates are high in Iran, with couples separating over financial or other reasons. Dans le séjour de Mahnaz, le téléviseur est allumé sur une série de la télévision nationale iranienne. Le thème principal de ce genre de séries est la famille. Mais, en fait, le taux de divorce en Iran est élevé, les couples se séparent pour des raisons économiques ou autres.

119 Mahnaz, 38, a resident of the sprawling Ekbatan complex, in her kitchen on the night a political activist was released from prison. Later she was sentenced to five years for

threatening national security. Since June 2014 she has been in and out of Evin prison in Tehran. Mahnaz, 38 ans, résidente du grand quartier d'Ekbatan, dans sa cuisine la nuit où un militant politique est sorti de prison. Elle a été ensuite condamnée à cinq ans de prison car représentant une menace pour la sécurité nationale. Depuis juin 2014, elle alterne les périodes d'incarcération à la prison d'Evin à Téhéran et les périodes de remise en liberté.

120 A motivational conference on the subject of "success". Over the past few years, this sort of event on how to get rich and successful has become popular in Iran, showing the Iranian young generation's thirst for success. Une conférence de motivation sur le « succès ». Ce type de conférences qui explique comment avoir du succès et gagner de l'argent est très prisé en Iran depuis quelque temps. Les nouvelles générations d'Iraniens ont soif de succès.

121 Women practicing at a singing class. Singing like this is forbidden in Iran because of Islamic considerations. Des femmes participant à une leçon de chant. La pratique du chant sous cette forme est interdite en Iran à cause de considérations religieuses.

122 A man with a necktie crossing the street. Neckties are illegal in Iran but worn during private gatherings and by some doctors and lawyers. It is also a sign of wealth and of an expensive education. Homme en cravate traversant la rue. Les cravates sont illégales en Iran, mais on les porte dans les fêtes privées. Certains médecins et avocats en portent. La cravate est aussi un signe de richesse et d'études coûteuses.

123 Mahnaz view from her bedroom window. Mahnaz à la fenêtre de sa chambre.

125 A group of activist women celebrating International Women's Day during a private gathering, March 8, 2014. The prominent lawyer and human rights activist Nasrin Sotoudeh,

released from prison in September 2013, is sitting second from the right. 8 mars 2014, un groupe de militantes fête la Journée Mondiale de la Femme en privé. L'éminente avocate et militante pour les droits de l'homme, Nasrin Sotoudeh, libérée de prison en septembre 2013, est la deuxième à partir de la droite.

126 Somayeh on the bus going to her second workplace, a two-hour-long commute. Somayeh dans le bus se rendant dans une autre école à deux heures de trajet.

127 A view of a highway during Tehran's rush hour. Vue d'un périphérique de Téhéran à l'heure de pointe.

128 A young girl posing for her friend's camera on a bridge in northern Tehran. Une jeune fille pose sur un pont se trouvant au nord de Téhéran.

129 A young woman's ID card in a cardboard box. Une carte d'identité de jeune femme dans une boîte en carton.

130 Portrait of Somayeh. Portrait de Somayeh.

Sami
135 Nazanin and her husband, Sami, in a tight embrace, safe from intrusive looks. Nazanin et son mari Sami, enlacés, à l'abri des regards indiscrets.

136 A couple sitting by the sea. Un couple près de la mer.

137 The bride on the dance floor. La mariée se lance dans la danse.

138 A wedding party outside Tehran. Many families throw their wedding parties in gardens outside of the capital in order to have more privacy and freedom. Mariage à l'extérieur de Téhéran. Nombreuses sont les familles qui organisent leurs fêtes de mariage loin de la capitale pour être plus à l'aise et se sentir plus libre.

140 A view of Tehran through the curtains of an apartment. Vue de Téhéran à travers les rideaux d'un appartement.

141 A couple looking at a view of Tehran from an inner-city bridge. Un couple contemple Téhéran depuis un pont de la ville.

142 Nazanin (right) and her friend in the garden of a friend's villa on the coast of the Caspian Sea, a popular holiday destination for Tehran citizens. Nazanin (à droite) et son amie dans un jardin chez des amis, au bord de la Mer Caspienne, lieu de vacances très apprécié des habitants de Téhéran.

143 A portrait of Nazanin, standing in the dark along the Caspian coastline. Portrait de Nazanin de nuit au bord de la Mer Caspienne.

144 Portrait of Sami. Portrait de Sami.

151 A screen close-up of a TV announcement that reads "Stay with us." Gros plan d'un appel diffusé à la télévision : « Restez avec nous »

وانما همراه باقا

Peintre de la vie moderne

Quand, en 2013, le sujet de l'édition de 2014 du prix Carmignac pour le photojournalisme a été annoncé, l'Iran était à la veille d'une élection présidentielle. Choisir l'Iran comme sujet m'a semblé une suite logique dans la philosophie du prix. Cette élection promettait de provoquer la réaction de la société civile et de devenir un excellent sujet pour les photojournalistes. Or, les événements ont pris une autre tournure. Une semaine avant les élections, le candidat religieux modéré a bouleversé le cours des événements lors d'un débat télévisé. Il a écarté les candidats conservateurs et a été élu par une majorité souhaitant l'ouverture et le progrès. Les Iraniens entrevoyaient peut-être le bout du tunnel. Lors de l'élection de Rohani, contrairement à ce que certains prévoyaient, les manifestations de joie dans les rues n'ont pas débouché sur un drame. Le monde découvrait une nouvelle image de l'Iran. L'image d'un changement probable, en douceur. Par la suite, ni les conflits de la région, ni la dégradation de la situation économique due aux sanctions et à la chute du prix du pétrole n'ont débouché sur des événements tragiques. Les Iraniens ont l'air d'être dans une position d'attente.

Les photographies dont l'Iran est le sujet ont longtemps donné une image incomplète du pays, pêchant dans un sens, puis dans l'autre. À partir de la révolution islamique de 1979, elles véhiculaient des clichés, des fantasmes. Elles reflétaient l'image fausse d'un peuple extrémiste et fermé sur lui-même. Puis, dans une étrange symétrie, les photographies privilégiaient les clichés « exotiques », visant à démontrer la modernité du pays. Dans ces représentations, les femmes en tchador laissaient place à des femmes fardées. Une réalité univoque chassait l'autre. Toutes ces images témoignaient d'une incompréhension mutuelle entre l'Occident et l'Iran. En Iran cohabitent la modernité et la tradition, l'obscurantisme et la tolérance. Ne l'oublions pas, l'Iran est le pays des contradictions.

À un tournant de l'histoire de l'Iran, en 2009, les photojournalistes n'ont plus eu l'autorisation d'exercer leur métier dans la rue, en direct. Tout en couvrant des sujets d'actualité à l'étranger, Newsha Tavakolian a quasiment réussi à accomplir un travail de photojournalisme à l'intérieur du pays, avec des séries réalisées en studio. Elle a, en quelque sorte, fait du photojournalisme en différé. Au moment où le débat sur les différents genres de photographie, la frontière entre la photographie documentaire, le photojournalisme et le photo-art est d'actualité, son travail a naturellement été distingué par l'édition 2014 du prix Carmignac. Le choix d'une lauréate iranienne singularise le prix Carmignac de 2014 par rapport aux autres éditions. La complexité et l'inaccessibilité de ce pays, la somme de toutes ses contradictions n'effraie pas Newsha. Elle parvient à donner une image exacte de l'Iran d'aujourd'hui. Le monde de l'art lui est également familier. Elle sait pertinemment que l'époque est révolue où l'on pouvait se concentrer uniquement sur les extrêmes, choisir soit les manifestants en colère, soit les femmes mystérieuses sous leurs voiles bariolés. Il est temps de regarder ce pays sous un autre angle, ne plus chercher la fantasmagorie ou l'horreur.

Absence de manichéisme, subtilité du reportage, esthétique irréprochable et composition brillante, la série *Blank pages*… adresse une critique acerbe à une société en pleine mutation. Dans chaque séquence, elle traite de thèmes fondamentaux de toute société, quelle que soit sa position géographique : l'omniprésence d'une guerre qui hante des générations longtemps après l'arrêt des combats, la liberté et l'indépendance des femmes, l'immigration, la jeunesse, la différence et les préjugés. Avec habileté, elle oppose la légèreté à la violence imposée par la société, fait des allers-retours entre l'extérieur et l'intérieur, entre l'espace privé et l'espace public, entre les contraintes et la liberté acquise. Elle mélange habilement la création artistique avec le reportage en partant tout simplement d'une photographie d'un album de famille et décrit sans détour, mais avec subtilité, la vie de la classe moyenne.

Painter of modern life

When the subject of the 2014 edition of the Carmignac Photojournalism Award was announced in 2013, Iran was on the eve of a presidential election, and the choice of Iran as a subject seemed a natural one, in keeping with the values of the prize. This election promised to provoke a reaction from civil society and to become an excellent subject for photojournalists. However, events took another turn. A week before the elections, the moderate religious candidate changed everything during a televised debate, dispersing the other conservative candidates. He was elected by a majority who hoped for progress and an opening up of Iranian society. Iranians were perhaps seeing the end of the tunnel. The displays of joy in the streets at the news of Rohani's election did not, contrary to what some expected, end in drama. The world was confronted with a new image of Iran; one of possible (and peaceful) change. Subsequently, neither the region's conflicts nor the deterioration of the economic situation (due to the sanctions and the fall in petrol prices) has led to tragic events. Iranian people seem to be in a waiting position.

For a long time, photographs of Iran have provided an incomplete portrait of the country, veering first in one direction and then in the opposite. From the time of the Islamic Revolution of 1979, they have conveyed clichés and fantasies. They portrayed a people who were both extremist and closed-minded. Then, in a strange symmetry, the photographs favored a clichéd exoticism, aiming to demonstrate the modernity of the country. Images of women in chadors gave way to images of women with makeup on. Thus, one unambiguous reality follows another, in swift succession. All these images bear witness to a mutual incomprehension between the West and Iran. Modernity and tradition lie side by side in Iran, as do obscurantism and tolerance. We must never forget that it is a country of contradictions.

In 2009, a turning point in the history of Iran, photojournalists no longer had the right to practice their craft directly, in the streets. Whilst simultaneously covering news subjects abroad, Newsha Tavakolian also managed to accomplish a photojournalistic study of the interior of the country, with a series of photographs shot in a studio. In this way she has created a form of prerecorded photojournalism. At a time of debate about the different genres of photography and the boundaries between documentary photography, photojournalism and photo-art, it seems apt that her work be recognized with the 2014 Carmignac Award. The choice of an Iranian winner distinguishes the Carmignac from other prizes. Undeterred by the complexity and inaccessibility of a country that is the sum of all its contradictions, Newsha has succeeded in providing us with a true and precise image of Iran today. Equally comfortable in the world of art, Newsha knows that the time for focusing on extremes—choosing whether to capture angry demonstrators or mysterious women under their many-colored headscarves—has passed. It is time to look at this country from a different angle, seeking neither phantasmagoria nor horror.

Offering the absence of dualism, the subtlety of the storytelling, and an irreproachable aesthetic and brilliant composition, the *Blank pages*... series casts a critical eye on a society in the midst of great change. Each sequence addresses the fundamental themes of all societies, whatever their geographical position: the omnipresence of war (haunting generations long after battle has ceased), liberty and the independence of women, immigration, youth, difference, and prejudice. The work plays with lightness, opposing this to the violence imposed by society, switches from exterior to interior, between private and public space, between societal constraints and acquired liberties. The series cleverly mixes artistic creation with news reportage, starting with a photograph of a family album and describing middle-class life with directness and subtlety.

Anahita Ghabaian

It is a closed world that intrigues and unsettles The subject of nuclear negotiations occupies the foreground in a climate of cold war with the Great Satan. But the day-to-day reality preserves its aura of mystery and secrecy with regard to the West. What is happening under the black veil that has been cast over Iran? At the crossroads of the energy routes that lead toward Asia, the nerve centre where major international challenges have been filtered through the prism of Twelver Shi'ism, this superpower occupies a timeless place. There has been no spring for Iran, where nostalgia for the pre-Islamic empire, the biggest ever known, mingles confusedly with the "no future" of a lost generation of youth.

To escape the feeling of claustrophobia, of the besieged citadel imbued by centuries of domination by Arabs, Turks, Mongols, and Turkmen, the Iranian people continue to exhibit a mind-boggling sense of liberty and creation, a vestige of Persia's ancient and fascinating culture. Faithful to this spirit, Newsha Tavakolian cultivates the art of ambiguity through images devoted to the lives of middle-class Iranians. Behind a façade of normality, between the protected private space and the constrained public space, silence screams out. With these images, the young Iranian photographer does not just show us what happens "behind the curtain": she tears it down.

C'est un monde fermé qui intrigue et inquiète Le sujet des négociations nucléaires occupe le devant de la scène dans un climat de guerre froide avec le Grand Satan. Mais la réalité du quotidien conserve son aura de mystère et de secret au regard de l'Occident. Que se passe-t-il sous le voile noir jeté sur l'Iran ? Au carrefour des routes de l'énergie qui mènent vers l'Asie, centre névralgique où les grands enjeux internationaux sont passés au prisme du chiisme duodécimain, cette superpuissance occupe une place hors du temps. Pas de printemps pour l'Iran où la nostalgie de l'empire préislamique, le plus vaste connu, rejoint confusément le no future d'une jeunesse perdue.

Pour déjouer le sentiment de claustrophobie et de citadelle assiégée qu'ont laissé ici les siècles de domination arabe, turque, mongole puis turkmène, la population iranienne continue à faire preuve d'un sens époustouflant de la liberté et de la création, gage d'une culture persane millénaire qui fascine. Fidèle à cet esprit, Newsha Tavakolian cultive l'art de l'ambiguïté à travers ses images consacrées au sort de la classe moyenne. Derrière leur normalité de façade, entre intimité préservée et espace public verrouillé, le silence crie. Avec ces photographies, la jeune Iranienne ne montre pas seulement ce qui se passe « derrière le rideau » : elle le déchire.

Edouard Carmignac

The Carmignac Photojournalism Award

The Carmignac Foundation launched the Carmignac Photojournalism Award in 2009 with the aim of supporting and promoting an investigative photo essay in areas not in the spotlight yet at the heart of complex geostrategic issues with global repercussions and where human rights and freedom of speech are often violated. Regions such as Gaza (Kai Wiedenhöfer), Pashtunistan (Massimo Berruti), Zimbabwe (Robin Hammond), Chechnya (Davide Monteleone), and Iran (Newsha Tavakolian) were the locations selected for the first awards. Lawless areas in France is the chosen theme for the sixth award.

With a prize set at 50,000 euros, this award aims to fund in-depth photographic reportage that reflects the complexity of the current situation. The Carmignac Foundation undertakes to support the winner throughout the project by monitoring his/her progress in the field as well as promoting and running a touring exhibition and financing a monograph. The Carmignac Foundation also commits to buying four photographs resulting from the winner's endeavors.

In keeping with the values of courage, independence, transparency, and sharing held dear by staff at Carmignac, the Carmignac Foundation is committed to championing the views of involved individuals that are far from the standard blueprint.

Le Prix Carmignac du photojournalisme

En 2009, la Fondation Carmignac crée le Prix Carmignac du photojournalisme, avec pour mission de soutenir et promouvoir un travail photographique d'investigation effectué dans des territoires hors des feux de l'actualité, centres d'enjeux géostratégiques complexes ayant un retentissement global, où les droits humains et la liberté d'expression sont souvent bafoués. Les premières éditions ont été consacrées à Gaza (Kai Wiedenhöfer), au Pachtounistan (Massimo Berruti), au Zimbabwe (Robin Hammond), à la Tchétchénie (Davide Monteleone) et à l'Iran (Newsha Tavakolian). « Les zones de non droit en France » est le thème retenu pour la sixième édition.

Doté d'une bourse de 50 000 euros, ce prix a pour objectif de financer un travail photographique en profondeur qui rende compte de la réalité dans sa complexité. La Fondation Carmignac s'est donné pour mission d'accompagner le lauréat tout au long de son projet, c'est-à-dire du suivi sur le terrain jusqu'à l'élaboration et à la réalisation d'une exposition itinérante et d'un livre monographique. La Fondation Carmignac se rend également acquéreur de quatre photographies issues de ce travail.

En accord avec les valeurs de courage et d'indépendance, de transparence et de partage, qui animent les équipes de Carmignac, la Fondation Carmignac a pris le parti de défendre des regards personnels et engagés, loin des archétypes.

The Carmignac Foundation

Created in 2000, the Carmignac Foundation has its roots in Carmignac's corporate collection, which has been on display in the management company's premises since 1989. Built up over the past twenty-five years with an open mind and no restrictions, this unique compendium of contemporary art reflects the personal favorites of Carmignac Gestion's founder, Edouard Carmignac, a seasoned fund manager and stockbroker. The Carmignac collection currently boasts more than 200 works of art from the twentieth and twenty-first centuries, including major ones by Andy Warhol, Roy Lichtenstein, Keith Haring, Jean-Michel Basquiat, and Gerhard Richter. Selected on the basis of how evocative they are, the quality of their composition, and how powerful a message they convey, the most recent additions to the collection show a strong emphasis on emerging market countries.

The Carmignac Foundation has always been committed to sharing and open to dialogue with the widest possible audience. In keeping with that commitment, the Foundation, headed by Gaïa Donzet, plans to open new premises in 2016 on the protected island of Porquerolles. Architect Marc Barani and landscape architect Louis Benech will be designing the site in a way that fully respects this stunning natural environment and meets the rigorous building permit requirements. A programme of in-situ commissions of sculptures by international artists has been launched to promote dialogue between nature and culture and showcase a new generation of creative artists.

La Fondation Carmignac

Créée en 2000, la Fondation Carmignac tire ses racines de la collection d'entreprise Carmignac, exposée dans les bureaux de la société de gestion depuis 1989. Constitué, sans parti pris ni contrainte, au fil des vingt-cinq dernières années, ce panorama unique de la création contemporaine porte l'empreinte des coups de cœur d'Édouard Carmignac, gérant d'actifs. La collection Carmignac compte aujourd'hui plus de 200 œuvres des XXᵉ et XXIᵉ siècles, dont des pièces majeures d'Andy Warhol, Roy Lichtenstein, Keith Haring, Jean-Michel Basquiat et Gerhard Richter. Retenues pour leur caractère incarné comme pour la force de leur message et de leur composition, les acquisitions récentes sont largement tournées vers les pays émergents.

Fidèle à sa vocation de partage et de dialogue avec un public le plus large possible, la Fondation Carmignac, dirigée par Gaïa Donzet, prévoit une implantation sur le site privilégié de l'île de Porquerolles en 2016. Ce lieu sera conçu dans un profond respect de la nature environnante grâce au talent de l'architecte Marc Barani et du paysagiste Louis Benech. Un programme de commissions de sculptures in situ à des artistes internationaux a été lancé, favorisant le dialogue entre nature et culture et la découverte d'une nouvelle génération de créateurs.

Newsha Tavakolian

Newsha Tavakolian was born in 1981 in Tehran, Iran. A self-taught photographer, Newsha began working professionally in the Iranian press at the age of sixteen, at a local newspaper in Tehran. At the age of eighteen, she was the youngest photographer to cover the 1999 student uprising, which was a turning point for the country's blossoming reformist movement and for Newsha personally as a photojournalist; a year later she joined New York-based agency Polaris Images. In 2002 she started working internationally, covering the war in Iraq for several months. She has since covered regional conflicts and natural disasters and made social documentary stories in countries worldwide. Her work is published in international magazines and newspapers, such as *Time Magazine*, *Newsweek*, *Stern*, *Le Figaro*, *Colors*, *The New York Times*, *Der Spiegel*, *Le Monde*, and *National Geographic*. Her artwork has been exhibited in renowned museums worldwide, such as the British Museum, the Victoria and Albert, the Museum of Fine Art in Boston, and LACMA.

Newsha Tavakolian est née en 1981 à Téhéran, Iran. Photographe autodidacte, Newsha a commencé sa carrière dans la presse iranienne à l'âge de 16 ans en travaillant pour un quotidien local de Téhéran. À 18 ans, elle était la plus jeune photographe à couvrir le soulèvement étudiant de 1999, qui a été un événement déterminant pour le mouvement réformiste naissant du pays et pour Newsha sur le plan personnel, en tant que photojournaliste. Un an plus tard, elle rejoignait l'agence new-yorkaise Polaris Images. En 2002, elle a entamé une carrière internationale, traitant la guerre en Irak pendant plusieurs mois. Depuis lors, elle a couvert plusieurs conflits régionaux et catastrophes naturelles, et a réalisé des documentaires sociaux dans de nombreux pays. Ses travaux ont été publiés dans des revues et des journaux du monde entier comme *Time Magazine*, *Newsweek*, *Stern*, *Le Figaro*, *Colors*, *The New York Times*, *Der Spiegel*, *Le Monde* et *National Geographic*. Elle a été exposée dans d'importants musées internationaux, tels que le British Museum, le Victoria and Albert Museum, The Boston Museum of Fine Art and le LACMA.

www.newshatavakolian.com

© 2015 Kehrer Verlag Heidelberg Berlin,
Fondation Carmignac, Newsha Tavakolian
and authors / et les auteurs

Fondation Carmignac:

Head Directrice
Gaïa Donzet

Photojournalism Award manager
Chargé du Prix du photojournalisme
Emeric Glayse

Office assistant Assistante de Direction
Evguenia Desmont

Art projects and publication coordinator
Coordinatrice des projets artistiques et éditoriaux
Amélie Blanchy

This publication was funded by Fondation
Carmignac from December 2013 to May 2015.
Cette publication a été financée par la Fondation
Carmignac de décembre 2013 à mai 2015.

www.fondation-carmignac.com

Texts Textes
Anahita Ghabaian, Newsha Tavakolian

Copy-editing Suivi éditorial
Wendy Brouwer, Martine Passelaigue

Design Maquette
Hannah Feldmeier (Kehrer Design Heidelberg)

Image processing Iconographie
Patrick Horn (Kehrer Design Heidelberg)

Production Fabrication
Andreas Schubert (Kehrer Design Heidelberg)

Printed and bound in Germany
ISBN 978-3-86828-563-5

Kehrer Heidelberg Berlin
www.kehrerverlag.com